元錫淵

WON SUK YUN

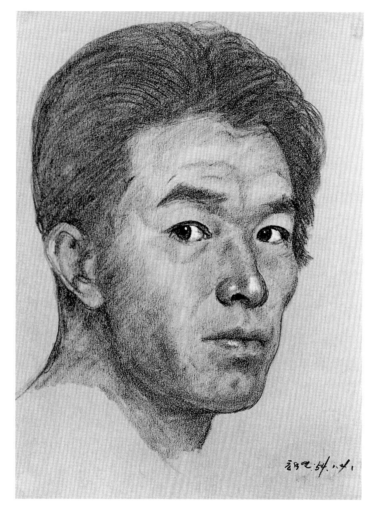

자화상. 17.6×23.5cm. 1954.

元錫淵

WON SUK YUN
PENCIL DRAWINGS

열화당

차례

연필화가 원석연

김경연(金京妍) 미술사학자

1

"연필의 선에는 음(音)이 있다. 저음, 고음이 있고, 슬픔도 있고 즐거움도 있다. 연필선에도 색(色)이 있고, 색이 있는 곳은 따사롭기도 하고 슬프기도 하고 기쁨도 있다. 고독도 있고. (…) 연필화의 선은 리듬이 있고, 마무리가 있다. 그리고 생명이 존재한다. 시(詩)가 있고 철학이 있다."—원석연, 작가 노트 중에서

　육십여 년 동안 오로지 연필그림만을 그려 온 작가가 있다. 동료작가들 사이에서 '괴벽이' '대꽃이' '바카쇼지키'[1]라는 별명으로 불렸던 원석연(元錫淵, 1922-2003)이 그다. 흰 종이에 연필로 실물 크기의 개미 한 마리만을 그려 놓고 같은 크기의 유화 작품과 동일한 가격이 아니면 팔려고 하지 않았으며, 꼬박 며칠 동안 그린 초상화를 초상의 주인이 수정을 요구하자 그 자리에서 찢어 버렸던 성정의 소유자, 연필화가 그 가치를 제대로 인정받지 못하는 한국의 현실 속에서 점점 더 단절과 침묵 속으로 빠져들어 갔던 작가, 그가 바로 원석연이다.

　원석연의 연필화에는 연필에 대한 작가의 무한한 신뢰가 담겨 있어 보는 이들을 감동시킨다. 그는 단순히 대상의 윤곽이나 인상을 기록하는 정도를 넘어 연필선의 강약, 농도, 밀도를 자유자재로 조절하여 대상의 질감, 양감과 동정(動靜)까지도 표현했다. 그가 연필화를 제작하는 모습을 지켜보았던 작가들은 "연필 하나를 굴리는데, 광선 있는 데는 살짝 굴리고 깊은 데는 진하게 하면서 묘사를 잘했다. 연필로 온갖 빛깔을 다 냈다"[2]며 혀를 내두르곤 했다. 원석연 스스로도 연필선에는 '음과 색'이 있고 또 '일곱 가지 빛깔이 있다'며 연필의 무궁무진한 표현 가능성을 역설했다. 이런 그였기에, 연

이 글은 생전에 원석연의 지인이었던 많은 분들의 도움을 받아 쎄어졌다. 귀한 시간을 내 주신, 화가 금동원, 이영찬 님,
조선화랑 권상능 대표, 서예가 김연욱 님께 깊은 감사를 드린다. 특히 가장 큰 도움을 주셨던 원석연 선생의 부인 윤성희
여사는 책의 출간을 끝내 보지 못하고 얼마 전에 작고하셨다. 삼가 고인의 명복을 빈다.

필화를 단지 학생들을 위한 학습용 실기나 중요한 작품에 앞서 제작하는 습작 정도로 치부하는 한국 화단에 강한 거부 감을 보였다. 그가 평생 동안 삽화와 컷 등을 일절 그리지 않은 데에는 연필화가 본격적인 장르로서 자리매김하기를 바라는 마음이 깔려 있었을 것이다.

이런 자긍심을 반영하듯, 그의 연필화는 대상을 있는 그대로 비추는 거울의 역할을 넘어 현대적인 조형성과 깊은 철학적 세계를 지향하고 있다. 극도로 사실적인 화면을 통해 원석연이 평생 동안 추구한 세계는 과연 무엇이었을까.

2

원석연의 생애는 거의 알려져 있지 않다. 특히 그의 생애 초반, 즉 1945년 월남 이전까지의 삶을 짐작하기에는 많은 어려움이 따른다. 그 원인으로는 무엇보다 해방 직후 월남하여 달리 갈 곳도, 가족도 없던 혈혈단신 외돌토리의 생활을 꼽을 수 있다. 해방 정국의 갈등과 혼란 속에서 그와 그의 가족들은 고향인 황해도 신천(信川)을 떠나 서울로 온 후 제각각 흩어졌으며, 월남 이전 원석연과 관련된 많은 기억들도 함께 사라져 버린 것으로 보인다.

고향 황해도 신천에서 원석연의 부친 원종화는 일찍부터 건어물 수출과 관련된 무역업에 종사했다고 알려져 있다. 그는 모두 삼남오녀의 자식들을 두었고 원석연은 팔남매의 막내였다. 비교적 부유한 어린 시절을 보냈지만 보통학교를 졸업할 무렵 가세가 기울면서 그의 앞날에도 그림자가 드리웠다. 원석연은 이미 몇 해 전부터 둘째 형이 유학 가 있던 일본으로 무작정 떠나기로 결심했고, 1936년 십오 세의 나이에 일본으로 밀항하다시피 건너갔다.[3]

일본에서 원석연은 가와바타 화학교(川端畫學校)를 다니며 그림공부에 열중했다. 그가 언제부터 그림의 매력에 빠져들어 화가가 되기로 결심했는지에 대해서는 자세히 알 수 없다. 다만 그의 나이 아홉 살 때 레오나르도 다 빈치(Leonardo da Vinci)의 그림을 처음 본 순간 이전까지 경험하지 못한 신선한 충격에 빠졌고, 그 느낌을 살리기 위해 다 빈치의 그림을 모사했었다고 훗날 회고한 바 있다.[4] 팔십 세 무렵의 인터뷰에서 원석연이 연필화가로서 자신의 정체성의 뿌리를 다 빈치에 두고 있는 점이 흥미롭다. 그의 소묘작품에서 보이는 뛰어난 묘사력과 고전주의적인 엄격함은 다 빈치의 그림에 매료된 순간 이미 시작되었는지도 모른다.

원석연이 일본에서 그림공부를 할 무렵 가와바타 화학교의 양화과(洋畫科)는 학교라기보다는 연구소나 아틀리에라는 명칭이 더 어울리는 자유로운 분위기였다. 입학 자격이나 수업 기간에 관한 복잡한 규정이 없었으며, 예술가 지망생을 한데 모아 양성하는 장소로서의 성격이 강했고, 모든 면에서 자유로웠다. 학생 정원에 대한 규정도 없어서 일정한 수업

료를 내기만 하면 자신이 원하는 시간에 수강할 수 있었고, 학생 수도 일정치가 않아서 1930년대에는 등록 학생 수가 이백 명을 넘기도 했다.[5] 심지어 학비를 내지 않고 수강하는, 이른바 '무자격 생도'도 상당수 존재했다. 따라서 원석연이 가와바타에서 언제부터 수학했는지, 또 수학한 기간이 어느 정도였는지 추정하기란 어려운 일이다.

가와바타의 수업은, 대체로 학생들이 자유롭게 제작하는 가운데 도미나가 가쓰시게(富永勝重) 교수가 조언을 하는 방식으로 이루어졌다. 가와바타 화학교에 양화과를 설립한 후지시마 다케지(藤島武二)는 커리큘럼으로 '석고사생'과 '인체사생'을 두었는데, 처음 입학한 학생들은 먼저 석고데생부터 시작했다.[6] 가와바타 양화과의 졸업생들은 해마다 도쿄미술학교로의 높은 입학률을 보여 주었는데, 이는 철저한 데생 훈련이 그 밑바탕에 깔려 있었기 때문일 것이다. 그러나 원석연의 경우 가와바타 학생 시절 "무릇 그림을 그린다는 것은 사물의 표면이 아니라 그 핵심, 그 내면을 그린다는 말인데, 석고상처럼 속이 비어 있는 대상은 그리고 싶지 않았다"[7]고 말한 점으로 미루어 입시 준비를 위한 데생에 거부감을 갖고 있었음을 알 수 있다. 당시 규정에는 없었지만, 학생들은 데생의 대략적인 기술을 익혔다고 인정받아야 인체데생을 시작할 수 있었으며, 일반적으로 일이 년 정도는 석고데생을 하는 것이 불문율이었다. 자의식이 유난히 강했던 원석연에게 이러한 눈에 보이지 않는 규정은 견디기 어려웠을 것이며, 이것이 그가 가와바타 화학교를 졸업한 후에 여타 미술대학교에 진학하여 아카데믹한 교육을 받지 않았던 이유 중의 하나인지도 모른다.

그럼에도 불구하고 가와바타에서의 수업은 원석연이 일생 동안 받은 유일한 미술교육으로, 그의 작품세계에서 중요한 의미를 지녔음을 추측해 볼 수 있다. 자유로운 분위기 속에서도 강도 높은 데생 훈련이 이루어졌고, 마치 체육선수가 근력 훈련을 하듯이 하루 종일 쉼 없이 데생에 집중했다. 학교 정원에는 다양한 종류의 식물과 새, 가축들이 길러지고 있어서 이들 역시 사생의 대상이 되곤 했다. 연필화에 대한 원석연의 철저하고 엄격한 태도는 이러한 분위기 속에서 형성되었으며, 유학을 마칠 즈음 이미 연필화의 외길을 결심했을 것으로 여겨진다. 습작 시절, 유화 등 다른 장르도 접해 보았을 것이 분명하지만,[8] "누가 뭐래도 나는 연필 하나로 하나의 완성된 회화 세계를 구축할 수 있다는 확신을 가지고 있었다"[9]라는 그의 회고에서도 드러나듯이 원석연은 연필에서 자신이 추구해 나갈 독자적인 조형언어를 발견했던 것이다.

1943년 가와바타 화학교를 졸업한 원석연은 미술대학에 진학하지 않고 고향으로 돌아왔다. 정확한 이유는 알려지지 않았으나 미술교육에 대한 회의와 함께 징용을 피하기 위해 은둔할 수밖에 없었던 사정도 있었을 것이다. 고향으로 돌아온 후의 상황 역시 잘 알려져 있지 않으며, 원석연은 1945년의 해방을 고향 황해도에서 맞이했다.

해방 직후 급작스레 월남한 원석연의 첫번째 행적은 1945년 미공보원(USIS)에서 가진 생애 첫 개인전에서 찾을 수 있다. 월남 이후 서울 충무로에서 행인이나 상인들을 상대로 초상화를 그려 주며 생계를 이어 나갔다는 그의 회고[10]로 미

루어 볼 때, 개인전에 출품된 작품들은 해방 정국의 불안 속에서 삶을 이어 가는 서민들의 표정과 거리 풍경을 담아냈을 것이다. 그는 한국전쟁 이전의 혼란스럽고 짧은 시기에 두 차례에 걸쳐 개인전을 열 정도로 엄청난 작업량을 보여 주었다.

거리의 초상화가였던 원석연의 다음 행적은 미공보원 미술과 근무로 이어진다. 친구인 서양화가 김훈(金薰)과 함께 미공보원에 근무하면서 특히 미군의 초상화를 많이 그렸는데 "서양인들은 얼굴이 입체적으로 생겨서 그리기가 쉽다"고 말했다고 한다.[11] 그는 또 고암화숙(顧菴畵塾)의 강사로 활동하기도 했다. 고암화숙은 고암(顧菴) 이응노(李應魯)가 제자를 양성하기 위해 남산 기슭에 세운 사립미술교육기관으로, 원석연은 이곳에서 서양화가 박석호(朴錫浩)와 함께 데생을 가르쳤다.[12] 고암 역시 1935년부터 일본 가와바타 화학교에서 공부했기 때문에 그 무렵부터 원석연과 교유했으리라 생각된다.

당시 원석연에게 데생을 배웠던 금동원(琴東媛)의 회고에 따르면, 원석연은 주로 오후에 출근을 했다. 오전 내내 서울을 돌아다니며 연필화를 그리다가 남루한 옷차림에 지친 기색으로 화숙으로 들어오곤 했다. 그와 고암은 둘 다 소위 반골 기질로, 함께 있을 때면 의기투합해서 당시 화단에 대해 언제나 비판의 목소리를 높였다고 한다.[13]

함께 데생을 가르치던 박석호가 학생들에게 아그리파를 비롯한 석고상들을 하나씩 익숙해질 때까지 그리게 하고 또 연필과 목탄을 함께 사용하도록 한 데 반해, 원석연은 반드시 2B연필만을 사용하게 했다. 4B연필은 사치에 가까웠던 시절, 일반 HB연필만을 써 오던 학생들은 무른 연필심이 자꾸 부러지고 뭉개지는 바람에 곤란해 했으나 그는 아랑곳하지 않았다. 또 석고상 대신 과일, 손, 친구의 얼굴 등을 데생하도록 했는데 "사과를 그릴 때는 사과의 맛을, 모과를 그릴 때는 모과의 향을 그려야 한다"고 주문했다. 데생이란 겉모습을 옮겨 그리는 것이 아니라 사물이 지닌 고유한 향취와 개성을 전달할 수 있어야 함을 가르치고자 한 것이다. 이 밖에도 원석연은 초보적인 도화수업으로 커다란 모눈이 그어진 방안지를 가져와서 비례에 맞게 얼굴을 그리도록 하거나, 사물을 구, 원통, 삼각형, 사각형 등으로 단순화시켜 그리게끔 가르쳤다.[14]

새로운 정부가 수립되고 정부가 주관하는 「대한민국미술전람회」(「국전」)가 1949년 처음 개최되자 원석연도 작품 두 점을 출품했다. 그가 전 생애에 걸쳐 공모전에 작품을 내놓은 것은 이 전람회가 유일하다. 제1회 「국전」에 출품한 〈조망(眺望)〉과 〈얼굴〉은 두 점 모두 입선했다. 〈얼굴〉(p.221 오른쪽 아래 도판)은 현재 인쇄된 도판이 남아 있어 흐릿하게나마 작품의 윤곽을 확인할 수 있는데, 수염을 길게 기른 노인의 얼굴이 사분의 삼 정도 보이는 측면 초상이다. 화면 중앙에 노인의 얼굴만을 클로즈업하여 시선을 집중시키면서 세밀한 얼굴 묘사와 수염의 거친 필치가 인상적인 작품이다.[15]

연필로만 그린 초상이 「국전」에서 입상한 경우는 아마 원석연이 유일하지 않을까 싶다. 한국전쟁이 발발하기 직전인 1950년 봄, 서양화가 배운성(裵雲成)은 그의 작품에 대해 "모티프를 선택하는 솜씨와 선의 힘과 광음(光陰)의 조화야말로 소묘가(素描家)로서 벌써 일가를 이루었다"고 평했다.[16] '소묘가'라는 명칭에서도 드러나듯이, 그의 연필화는 그 당시 이미 단순한 드로잉이 아닌 독립적인 회화작품으로서 뛰어난 평가를 받고 있었다.

한국전쟁이 일어나자 원석연은 미공보원을 따라 부산으로 피란을 갔고, 이후 1950년대 내내 서울과 부산을 오가는 생활을 했던 것으로 보인다. 그는 부산에서도 미군의 초상화를 그려 주며 생계를 꾸렸고, 이중섭(李仲燮) 같은 월남화가들과도 친분을 쌓아 나갔다. 안정적인 작업환경은커녕 그날그날의 잠자리를 걱정해야 할 형편이었음에도 불구하고 연필을 손에서 놓지 않고 끊임없이 그려 나간 그의 집념은 가히 놀랄 만하다. 전쟁의 상흔이 채 가시지 않은 1950년대, 그는 네 차례에 걸쳐 서울과 부산에서 개인전을 열며 조금씩 그의 존재를 화단에 알리기 시작했다.[17]

특히 1956년 서울 미공보원 화랑에서 열린 여섯번째 개인전은 이후 그의 작품세계를 특징짓는 중요한 요소들이 드러나 있다는 점에서 주목된다. 현재 확인되는 〈투계(鬪鷄)〉〈출범〉〈포푸라〉〈얼굴〉〈보살〉(p.164) 〈석쇠와 생선〉(p.61) 〈개미〉 등 모두 스물여섯 점의 출품작들에 대해 화가 이봉상(李鳳商)은 하나같이 "하나의 터럭, 하나의 티끌조차 소홀히 하지 않고 전체의 생동"을 담고 있으며, "조그마한 평면인데 무한히 계속되는 생명력이 전개되는 느낌"을 준다고 평했다.[18] 또 석굴암(石窟庵)의 문수보살상(文殊菩薩像)을 점으로만 그려낸 〈보살〉은 작가 스스로가 대표작이라고 내세울 만큼 정밀화 기법을 극한까지 밀고 나간 작품이다. 즉 원석연 특유의 정밀묘사가 1950년대 중반에 이미 정립되었고 독보적인 수준을 갖추었음을 짐작할 수 있다.

그 가운데에서도 커다란 뱀이 둥지 속 어린 새들을 위협하는 장면(p.173)이나 두 마리의 닭이 서로 싸우는 모습처럼 격렬하고 긴장감이 감도는 순간을 포착한 작품들이 이채롭다. 원석연의 작품들에서는 보기 드물게 흥분된 감정을 드러내는 이러한 주제들은, 여타의 작품들, 즉 벗겨져 나뒹구는 고무신 한 짝과 타이어 자국 위를 기어가는 개미들, 거미줄을 바라보는 병아리들(pp.174-175), 세월의 풍상을 간직한 노인의 얼굴(p.167) 등과 함께 강한 문학적 상징성을 지닌다. 당시 그의 작품에 대해 이봉상이 "리얼리즘에 입각한 환상의 세계"라고 평했던 것은 이러한 측면을 지적한 것이라고 할 수 있다.[19] 현실세계의 냉혹함을 뱀, 개미, 병아리, 닭 등을 통해 은유적으로 표현하는 이런 방식은, 그의 작품이 점차 짙은 서정성을 더해 가는 가운데에도 변치 않는 기본요소가 되었다.

1960년 원석연은 서울과 부산을 떠도는 생활을 정리하고 서울에 정착했다. 이해 9월, 고암화숙이 있던 남산 근처에 연필화가 양성을 위한 '원석연 회화연구소'를 개설한 것이다. 또 사십일 세 되던 1962년에는 윤치호(尹致昊)의 손녀 윤성

희(尹成姬)와 결혼하면서 생애 처음으로 평온한 삶을 시작했다. 결혼할 무렵, 그는 이전의 회화연구소 대신 자신의 이름을 딴 '원화랑'을 이태원에 새로 열고 미군을 비롯한 외국인들을 상대로 작품들을 팔았다.[20] 판매한 작품들은 주로 자신의 연필화였는데, 외국인들의 호응이 좋아 경제적으로 안정되는 계기가 된다.

서울에 정착한 후 그의 작품에는 한국적 이미지를 담은 소재들이 등장하기 시작했다. 이러한 소재들은 풍경화, 인물화, 정물화 등 장르에 구애되지 않고 고르게 나타났다. 풍경으로는 광화문(光化門), 팔각정(八角亭), 향원정(香遠亭) 등과 같은 전통건축과, 전쟁의 상흔과 폐허의 그림자가 짙게 깔린 청계천변의 판잣집들을 주로 그렸다. 1950년대의 풍경화에서 보이던, 여기저기 널린 건물들과 하늘을 어지럽게 뒤덮은 전깃줄, 북적대는 거리의 사람들이 사라지고, 고즈넉한 옛 궁궐과 가설무대 같은 판잣집들이 그의 화면을 차지했다. 인물화의 소재 역시 평범한 행인들보다는 전통 상복(喪服)을 입은 노인이나 피리를 부는 악사(p.168)를 모델로 하여 민속적인 분위기가 물씬 풍기기 시작했다. 마늘 타래, 짚신, 굴비 등과 같은 정물화의 향토적인 소재 역시 마찬가지였다. 이와 같이 1960년대 들어서서 본격적으로 그리기 시작한 한국적인 소재들은 이후 2000년대까지 꾸준히 등장하면서 원석연 작품세계의 독특한 일부분을 이루게 된다.

원석연은 1966년 자신의 연필화 열두 점을 선정하여 『원석연 연필화 작품집』을 출간했다. 39×26센티미터 크기의 이 작품집 출간을 소개하는 당시 신문기사는 "그의 독특한 연필그림의 소박하고 세밀한 예술을 주목하고 그에게 많은 용기를 보낸 애호가는 주로 외국인들"이며 한국의 일반 화랑에서 그의 그림을 좀처럼 볼 수 없음을 안타까워했다.[21] 미술대학에서 학생들을 가르치지도 않고 그룹전이나 단체전에도 일절 출품하지 않으며, 무엇보다도「국전」과 아무런 연을 맺고 있지 않아「국전」수상작가나 심사위원 같은 직함과는 무관하게 작품에만 몰두하는 그였다. 정작 일반인들에게 잘 알려지지 않았던 그의 작품에 주목하고 그를 후원해 준 이들은 상당수가 외국인들이었다. 마치 박수근(朴壽根)처럼.

그러다 1960년대 후반 무렵, 원석연의 이름이 일반인들의 기억에 각인되기 시작한 작품이 바로 '개미' 연작이다. 실물 크기로 정밀하게 그려진 수백, 수천 마리의 개미들이 떼를 지어 움직이는 모습은 보는 사람들의 찬탄을 불러일으켰다. 〈1950년〉(pp.188-189)처럼 참화가 지나간 자리를 뒤엉켜서 발버둥치며 전진하는 개미들의 모습은 엄혹한 현실을 헤쳐 나가야 하는 사람들의 마음을 울리기 충분했다. 그런가 하면 〈음지에서 양지로〉[22] 〈근면〉과 같은 작품들은 근대화를 달성하기 위한 부지런함과 협동심의 상징으로 여겨져 당시 정권의 전폭적인 지지를 얻는 계기가 되기도 했다. 원석연에게 개미 그림은 삶의 삼라만상, 서로에 대한 신뢰와 의존, 성실, 불굴의 투지와 더불어 전쟁의 비극적인 상황이나 연민, 절대 고독에 대한 페이소스를 표현하는 도구였던 것이다.(pp.198-201)

원석연은 그의 작품을 좋아했던 미국인들의 후원을 얻어 1970년부터 여러 차례 해외에서 개인전을 개최하는 기회를

얻게 되었다. 화가들의 해외 진출이 아직 본격적으로 이루어지기 전이었기에 그의 개인전은 신문과 화단의 큰 주목을 받았다. 1970년 볼티모어를 시작으로 1972년 로체스터, 1973년의 세인트루이스 전시회 등 그의 개인전이 해외에서 열릴 때마다 서울에서는 이와 연계된 도미전(渡美展)과 귀국전(歸國展)이 열리고 신문에 크게 보도되곤 했다.

1971년 조선호텔 내 조선화랑은 원석연, 김훈과 같은 유명작가를 중심으로 개관전을 열었다. 제대로 된 전시회가 많지 않았던 시절인 데다가 그의 인기가 워낙 높아서 전시는 성황을 이루었다.[23] 그 후 조선호텔에서는 호텔을 방문하는 국내외 귀빈들을 위한 기념품으로 원석연의 작품을 석판인쇄하여 선물하기도 했다. 선정된 작품은 조선호텔과 환구단의 팔각정을 함께 그린 풍경화였다. 이 기념품이 외국인 관광객들에게 인기를 끌자 조선화랑에서는 〈광화문〉〈시골풍경〉〈갓쓴 노인〉 등 다섯 점을 추가로 선정해, 관광엽서로 제작하기도 했다. 향토적인 소재에 대한 그의 선호는, 그래야만 그림이 잘 팔리던 당시의 제작환경과도 연관이 있을 것이다. 수차례에 걸친 해외에서의 개인전 이후 그의 연필화에는, 이국의 풍경을 그린 작품들이 새로 추가된 것 외에 전통건축물과 짚신, 불상, 마패 등 이전부터 사용되었던 한국적인 소재가 지속적으로 사용되었기 때문이다.

다만 이 무렵 〈가을〉〈설경〉과 같이 고즈넉하고 쓸쓸한 분위기를 강조하는 경향이 나타나기 시작한 점이 새롭다. 이전의 풍경들이 특정한 계절감을 보여 주지 않았던 데에 반해 1970년대 이후의 풍경들은 낙엽이나 마른 나무 껍질, 앙상한 가지만 남은 나목들, 눈 쌓인 언덕과 그 위의 시든 풀들이 적막감을 불러일으킨다. 초기작에서부터 이미 문학적 상징성을 보여 주었던 그의 작품세계가 점차 생명의 쇠락과 무상함을 강조하는 방향으로 전개되었음을 알 수 있다. 그리고 이러한 무상함은 원석연의 내면 속에서 영속성, 영원불변함에 대한 갈구를 불러일으켰고, 그의 눈을 주변의 자연으로 돌리게 만들었다.

"자연은 나의 벗이며 스승이다. 대자연의 일부나마 충실히 작품을 한다면 나의 일부를 발견하리라."[24]
"작가는 자연에 무한한 감사를 드려야 하며 시간에 얽매여서는 안 된다."[25]
"나는 항상 내 마음으로 끝없이 우주를 여행함과 더불어 내 몸이 종잇조각같이 찢어지는 한이 있어도 내가 마음먹은 것을 연필 끝을 빌려 흰 백지에 조각하여, 영원히 조각하여, 후세에, 나의 조국의 후손에게 전하리라."[26]

영원하고 무한한 대자연을 추구하는 원석연이었지만, 그의 작품 속 대자연은 기암괴석이 솟아오른 절경이나 광활한 바다 풍경이 아니었다. 개미, 솔방울, 벌집, 거미줄, 텅 빈 새 둥지, 마른 나무 그루터기, 길가의 둔덕, 야산의 잡목, 들풀

등 주변에서 흔히 볼 수 있는 사물과 풍경이 그의 대자연의 표상이었다.

1969년 무렵 원석연은 이태원에 있던 '원화랑'을 안국동으로 옮겨 작업실로 사용하고, 수유리에 아담한 양옥을 구입한 후 집과 작업실을 걸어서 오가곤 했다.[27] 당시만 해도 수유리를 오가는 길은 아직 자연과 시골풍경이 많이 남아 있어서 길가에 눈에 띈 소소한 사물들이 곧 그의 연필화의 소재가 되었다. 또 〈이태원〉 〈방학동〉 〈정릉〉[28] 등의 풍경화에서 알 수 있듯이, 집이나 화실에서 가까운, 늘상 보아 오던 동네 풍경이 화면에 담기곤 했다. 우연히 동료화가의 집에 걸린 렘브란트(H. van R. Rembrandt)의 전원풍경화를 본 후로 하루가 멀다 하고 찾아가 그 그림을 들여다보며 감탄했다는 원석연의 일화는[29] 일상적인 풍경 속에서 이상적인 장면을 구현해내었던 풍경화에 그가 매료되었음을 알려 준다. 야외에서 사생한 풍경화 데생을 많이 남겼으며 데생을 완벽한 예술작품이라고 생각한 렘브란트를 떠올려 보면, 원석연이 그의 작품세계에 깊은 유대감을 느꼈던 게 분명하다. 렘브란트와 함께 원석연이 존경하던 또 한 명의 화가는 밀레(J. F. Millet)로, 그는 밀레의 작품에서 영적인 기운을 느낄 수 있다며 좋아했다.[30]

예사로운 주변 사물에 대한 원석연의 애착은 자연 속의 사물에만 국한되지 않았다. 1970년대 그의 연필화에는 접으로 묶인 마늘, 두름에 엮인 굴비처럼 이전부터 그려 온 소재에 호미, 갈고리, 도마 위의 토막 난 생선, 소쿠리 속의 늙은 호박, 호두 껍질, 깨진 달걀 등과 담배, 재떨이 등 일상적인 사물들이 덧붙여졌다. 그리고 자신의 기량 혹은 연필묘사의 가능성을 극한까지 밀고 나가려는 듯 절정에 달한 정밀함으로 이들을 묘사했다. 금방이라도 사그라질 것 같은 담뱃재에서는 마지막 연기가 솟아오를 것만 같은데, 이렇듯 더할 나위 없는 생생함과 덧없음의 공존이 곧 원석연만의 독특한 세계라고 할 수 있다.

거의 한 해도 거르지 않고 매년 열리던 원석연의 개인전은 1980년대 이후 점차 드물어졌다. 특히 1991년 이후 그의 마지막 개인전이 된 2001년 전시회까지 그는 십여 년간 개인전을 열지 않았다. 전업작가로서 생계의 대부분을 작품 판매에만 의존했던 그였기에 이렇듯 오랫동안 개인전을 가진 적이 없는 데에 따른 경제적 어려움을 걱정하는 지인에게 그는 "집시도 사는데 뭐 못 살겠느냐"고 대답했지만, 그의 내적 고독과 투쟁의 심연을 짐작하기란 어렵지 않다.[31]

그럼에도 불구하고, 1984년 이후 여러 차례의 유럽 스케치 여행과 귀국전을 통해 띄엄띄엄 선보인 원석연의 연필화는 원숙하고도 정제된 아름다움을 보여 주었다. 무르익은 기량과 사물에 대한 따뜻한 시선, 엄격한 소재 분석 등이 어우러져 빚어낸 결과였다. 연필화에만 천착하는 그가 보여 주는 회화적 아름다움에 대해 미술계에서는 '수도자적인 금욕'이 가져온 결실로 평가했다.[32] '수도자'라는 호칭에 걸맞게 그는 생활의 대부분을 오로지 연필화 제작에만 몰두했다. 급격한 도시화에 따라 사라져 가는 시골풍경을 찾아 아내 혹은 가까운 동료화가 한둘과 교외로 스케치를 나가는 일만이 하

루 일과의 작은 변화일 뿐, 사람들과의 왕래도 거의 하지 않은 채 오로지 그림 그리는 데에만 모든 열정을 쏟았다. "나는 작품 하는 것이 나를 달래는 일이며, 나의 즐거움이다. 그러므로 끝없이 묵묵히 작품만 하리라. 이것이 나의 참 모습이 기에"라고 했던 그였기에, 전시나 판매와는 무관하게 연필을 손에서 놓지 않았다.[33] 하루 종일 같은 자세로 스케치를 하다가 몸이 굳어 일어나질 못하고 길바닥에 누워 있어야만 했다는 일화는 칠십대 노인의 모습으로 여기기 힘든 열정을 보여 준다.[34]

시간이 흐를수록 그는 화면의 점점 더 많은 부분을 여백으로 남겨 놓아 서정적인 느낌을 고양시켰다. 지평선을 극단적으로 낮게 그림으로써 시야 너머로 아득히 펼쳐지는 광활함을 불러일으키는가 하면, 혹은 그마저도 생략하여 배경 일체가 사라진 빈 공간을 설정했다. 그리고 화면 한가운데에 극사실적으로 묘사된 사물을 두어 흰 여백과 대조되게 함으로써 보는 사람을 압도하곤 했다. 이러한 조형형식은 그려진 사물을 강조하여 보는 이를 화면 속으로 끌어들이는 극적인 효과를 자아낸다. 단순명쾌한 조형 표현이 오히려 사물 속에 응축된 강한 힘을 느끼게 하는 것이다.

이 시기에 새롭게 등장하는 소위 '철물(鐵物)' 연작은 이러한 원석연의 화면구성에 매우 적절한 소재라고 할 수 있다. 엿가위, 도끼, 곡괭이 등과 같은 반짝거리는 듯한 쇠붙이의 질감은 무른 연필로 그려졌다고는 믿기 어려울 정도로 단단하고 강렬한 느낌을 준다.(pp.84-93) 이들 연작에 대해 신선함이 돋보인다는, 당시 전시회를 소개했던 신문기사의 내용은 바로 연필 표현에서 얻은 물질감과 독특한 마티에르(matière)를 가리킨 것이라고 할 수 있다.[35]

'철물' 연작뿐만 아니라 부서진 벌집이나 원형을 이루며 움직이는 개미떼를 그린 작품에서도, 작가가 소재들을 즉물적으로 그리기보다 마티에르를 표현하는 데에 집중했음을 알 수 있다. 나아가 흰 종이 한가운데에 철조망을 둥그렇게 그려 넣은 작품은 그 단순하고 간결한 화면이 미니멀 아트를 연상시킬 정도로 세련된 느낌이다. 연필의 다양한 톤을 이용하여 철물의 녹슨 부분이나 그림자의 질감까지도 촉각적으로 느끼게 하는 표현력과 독특한 화면구성이 어우러져 그의 연필화는 현대적인 조형미를 구현하고 있다.

렘브란트와 밀레를 좋아하고 대상의 본질을 드러내기 위해 영적이고 종교적인 세계를 추구했던 원석연. 자신의 작품이 종이 위에 새겨진 조각처럼 영원하기를 원했던 그이기에 날카로운 가시가 섬뜩한 철조망, 텅 빈 공간 속에 덩그러니 놓여 있는 초가집이나 원두막은 더 이상 현실의 풍경이 될 수 없었다. 화면 속의 풍경은 다름 아닌 원석연 내면의 풍경이었다. 앞에 놓인 거대한 무(無)의 공간과 대치하는 듯한 한 마리 개미는 원석연 자신일 터이다. 수없는 자기 성찰과 관조를 통해 얻어진 맑은 침묵의 화면은 말년의 원석연이 도달한 회화적 성취였다.

3

개화기 서양회화가 수용되었을 때, 이 낯선 그림들은 그 생생하고 사실적인 표현으로 인해 근대성의 상징처럼 인식되었다. 또 사물을 보이는 대로 정확하게 그리는 방식은 곧 근대적 문명개화를 위해 습득해야 할 태도로 여겨졌다. 이러한 방식은 초중등학교의 도화(圖畵) 교육을 통해 빠르게 확산되었고, 나아가 화가 육성을 위한 기초적 전문 교육으로도 자리매김했다. 그리고 이러한 근대적 도화 교육의 중심에는 연필이 있었다.

새로운 묘사 도구로서 연필은 전통회화의 모필과는 확연히 다른 성격을 지녔다. 낭창낭창하고 탄력적인 모필과는 조형적 표현이 사뭇 달랐고, 판이한 습득과정이 요구됐다. 전통회화에서 근대회화로 넘어가는 과도기는 모필에서 연필로 넘어가는 이행기였다고 해도 과언이 아닐 것이다. 그러나 근대회화의 도입기에서 연필이 지니는 중요성에 비해 이와 관련된 고찰은 매우 부족한 편이다. 우리나라에 연필이 처음 전해졌을 상황에 대한 자료는 도화 교육과 관련된 것을 제외하고는 거의 전무하다. 연필과 관련된 경험에 대한 작가들의 육성도 듣기 힘들다. 근대회화로의 이행기에 새로운 화재(畫材)와 마주쳤던 작가들이 느꼈을 당혹감과 고심의 흔적은 유채(油彩)와 관련된 것들뿐이다. 한국 최초의 서양화가인 고희동(高羲東)이 유화를 그릴 때 "점잖치 못하게 고약도 같고 닭의 똥도 같은 것을 바르는 것을 무엇이라고 배우느냐"고 우려의 소리를 들었다는 일화는 기름을 사용하는 유채가 준 충격을 단적으로 드러낸다.

근대회화란 삼차원의 대상을 이차원의 평면으로 옮기는 작업으로 인식되었음을 떠올릴 때 사실 도구의 차이는 중요하지 않았을 수 있다. 그럼에도 불구하고 '서양화는 곧 유채화'라는 도식이 빠르게 퍼져 나갔고, 수묵과 유채의 차이만이 부각되었던 것이다.

그러나 한편 생각해 보면, 안료의 기본재료가 아교와 기름이라는 점에서 차이가 있을 뿐 모필을 다룬다는 점에서는 전통 수묵채색화와 유채화가 동일하다고 할 수 있다. 동아시아의 전통회화에서 모필로 그린 선(線)은 단순히 회화의 한 요소가 아니라 작품 전체의 정신성을 담지하는 조형언어였다. 필선(筆線)이 바로 화격(畫格)을 표현한다는 화론이 오랜 시간 이어져 왔고, 동아시아 각국이 근대에 들어선 이후에도 변하지 않고 회화의 각 장르에 계승되었다. 지필묵(紙筆墨)이라는 전통적인 매재(媒材)를 사용하는 장르는 물론이고 유채화에서도 선은 작가의 내면세계를 표현하는 독립적이고도 상징적인 효과를 지닌 것으로 여겨졌다. 특히 1930년대 이후 서양 표현주의의 영향과 전통 문인화(文人畵)에 대한 재해석이 이루어지면서 강렬하고 표현적인 선이 유채화에서도 적극적으로 추구되기 시작했고, 우리나라의 경우 이러한 경향은 현대까지도 지속적으로 나타났다. 원석연이 연필화에 천착하던 시대는 바로 이러한 시대였다. 어떤 측면에서는 전

통시대의 미학이 여전히 지속되었던 한국 근현대 미술계의 상황, 곧 '모필의 시대'라고도 할 수 있는 흐름 속에서 육십여 년 동안 무엇보다도 근대적인 도구였던 연필만을 고집했던 것이다. 그와 그의 연필화의 존재는 그래서 더욱 이채롭고 소중하다.

원석연의 작품에 대한 그간의 평가는 그와 미술계 사이의 소원(疏遠)함을 끊임없이 전해 준다. 1950년대 그의 개인전을 본 화가 이봉상은 "연필화에 대한 관심이 그다지 대단치 않았던 것이 사실"임을 토로하면서 "서구의 현대회화 형식이 홍수와 같이 밀려들어와 이 나라 화단의 일부가 서양미술의 형식에 아부하고 도취되어 자립하지 못하는 상황"에서 "회화표현의 근본적인 과제를 규명"하려는 원석연의 연필화가 얼마나 독특한 존재인지를 확인시켜 주고 있다.[36] 1960년대에도 그를 소개하는 글들은 그에게 용기를 불어넣는 이들이 한국의 미술계가 아닌 외국인들이었음을 아쉬워했고, 원석연이 가장 활발하게 활동했던 1970년대가 되어서도 이러한 논조는 마찬가지였다. 1975년 미도파 화랑에서 열린 원석연의 개인전[37] 서문에서 유준상(劉俊相)은 원석연이 한국에서 '유니크한 존재'라면서 "그가 긋는 어떠한 연필의 궤적에서도 기하학적이고 추상적인 선맥(線脈)이 보이지 않는 데"에서 그가 순수 조형의식으로서의 구성력을 추구하는 작가가 아님을 알 수 있다고 했다.[38] 즉 1970년대 중반 기하학적 추상회화의 유행 속에서 원석연의 연필화는 순수 조형의식과 무관한 작품으로 평가되었던 것이다.

이러한 화단의 평가에 대해서 원석연은 특유의 뚝심과 수도자와도 같은 침묵으로 대응할 뿐이었다. 「국전」에 작품을 출품하지 않음으로써 화단의 유행과는 일절 무관한 독보적인 세계를 추구해 나가는 것이 가능했다고도 할 수 있다. 그러나 그는 살바도르 달리(Salvador F. J. Dali)의 초현실주의 작품을 예로 들며 "모든 작품은 결국 추상이다. 정밀하게 묘사된 구상작품도 대상의 본질을 드러내고 또 작가의 감정과 사상을 드러내기 때문에 추상"이라고 주장하며 자신의 연필화가 단순히 대상의 사실적인 재현에만 그치지 않음을 분명히 하고자 했다.[39] 실제로 1970년대 이후 〈벌집〉(pp.45-47) 〈철조망〉 〈새둥지〉 〈고목〉, 그리고 '철물' 연작 등에서 알 수 있듯이 점차 그의 관심은 대상의 재현 너머 연필 특유의 마티에르를 구현하는 데로 전개되고 있었다. 또 응축된 화면 구성에서 느껴지는 긴장감이나 공중에 떠 있는 깨진 달걀(pp.36-37) 등은 그가 초현실적인 세계에도 마음이 이끌렸음을 보여 준다. 현실 세계의 무상함을 벗어나 대자연의 본질을 추구하던 그로서는 당연한 귀결이라고 할 수 있으리라.

원석연의 연필화에는 연필이어도 현대적인 회화를 그릴 수 있다는 강한 자부심이 드러나 있다. 그는 연필화가 무대 뒤편의 작업으로 인식되는 화단의 태도를 못 견뎌 했다. 전람회에 출품하는 작품과 판매되는 작품은 무대 위로 올라가고 연필화는 무대 배경을 지탱하는 존재 정도로 치부하는 동시대 한국 미술계에 대해 그는 "투쟁, 투쟁, 또 투쟁"할 뿐이었

다.[40] 원석연은 평소 자신의 작품 가격은 '1호'의 기준이 '성냥갑 크기'라고 주장했다.[41] 연필화임에도 불구하고, 아니 오히려 연필화이기 때문에 일반 유화작품보다 더 높이 평가되어야 한다는 자긍심의 발로였다. 그가 동료화가에게 즐겨 들려주었다는 살바도르 달리의 "세상에 작가다운 작가는 나밖에 없다"는 호언은 곧바로 원석연 자신에 대한 스스로의 평가와 오버랩된다.[42] 이러한 자부심의 밑바탕에 누구보다도 치열하고 혹독한 수련의 과정이 있었음은 말할 나위가 없을 것이다.

오늘날 설치미술, 퍼포먼스, 비디오 아트 등 현대미술에서 사용되는 다양한 표현수단들을 떠올릴 때 어느덧 연필은 고색창연한 도구가 되었다. 그리고 연필화는 그윽하고 예스러운 정취와 향수를 전해 주는 작품으로 여겨진다. 원석연의 작품은 한국 근대회화사에서 연필이 지녔던 역할과 가치에 대한 연구에서뿐만 아니라 연필화가 지닌 고유의 아름다움을 깨닫게 해 주는 한국 근현대미술사의 소중한 존재이다.

김경연(金京妍)은 1965년생으로, 연세대 사학과를 졸업하고 홍익대 대학원 미술사학과에서 석사학위를 받았다.
현재 명지대 대학원 미술사학과 박사학위과정에 재학 중이며, 한국의 근현대미술에 대해서 연구하고 있다.

주(註)

1. ばか正直. 일본어로 고지식한 사람, 우직한 사람이란 뜻.

2. 화가 금동원과의 인터뷰. 2013. 1. 31, 서울 인사동.

3. 「"연필화 외길 사십 년" 원석연 씨―오늘부터 초대전 여는 육순 화가」『조선일보』, 1985. 3. 29.

4. 임윤혁, 「기내에서 만난 사람―연필화가 원석연(元錫淵)」『Asiana Culture』.

5. 江川佳秀, 「川端畵學校沿革」『近代畵說』 13, 2004. pp.56-58.

6. 江川佳秀, 위의 글. p.51.

7. 오광수, 「원석연, 연필화의 세계」『원석연 1주기 추모전』, 갤러리 아트사이드. 2004. 10.

8. 원석연의 아내 윤성희와의 인터뷰. 2013. 1. 28, 경기도 안성. 윤성희는, 원석연이 오래전에 그렸던 유채화를 직접 찢어 버리는 것을 보았다고 회고했다.

9. 임윤혁, 앞의 글.

10. 「"연필화 외길 사십 년" 원석연 씨―오늘부터 초대전 여는 육순 화가」『조선일보』, 1985. 3. 29.

11. 금동원과의 인터뷰. 2013. 1. 31. 동료화가 김훈은 당시 미공보원에 찾아갔을 때 일종의 테스트로서 공보원 내 미국인 근무자의 얼굴을 그려 보게 했다고 회상했다. 완성된 초상화가 마음에 들면 공보원에서 근무할 수 있었다. 김훈·박신의, 「작가와의 대담」『김훈』, 가나화랑, 1994.

12. 금동원, 「고암화숙과 나―연재칼럼 스페셜 (44)」『서울아트가이드』, 김달진미술연구소, 2011. 10. p.108.

13. 금동원과의 전화 인터뷰. 2013. 3. 14.

14. 금동원과의 전화 인터뷰. 2013. 3. 14.

15. 동료 화가 김훈은 원석연이 노인을 데려와 앉혀 놓고 며칠 동안 그려서 출품했다고 한다. 이 작품이 입상하자 원석연은 그에게 작품 판매를 부탁했었다. 김훈, 『한국미술기록보존소 구술녹취문집―김훈』 5, 삼성미술관 리움, 2007. p.101.

16. 원전 출처 불명. 이구열, 「원석연, 그 연필화의 감동과 신비」『원석연 작품전』, 그로리치 화랑. 1989에서 재인용.

17. 오광수는 1955년 부산 미화랑에서 열린 개인전에서 그의 작품을 처음 보고 충격을 받았고, 오랫동안 그때 받은 충격이 뇌리에서 지워지지 않았다고 회고했다. 오광수, 「원석연, 연필화의 세계」『원석연 1주기 추모전』, 갤러리 아트사이드, 2004. 10. 또 박고석과 이봉상 역시 1956년 서울 미공보원 화랑에서 열린 원석연의 개인전을 보고 "기억에 남는 전시"(박고석)이며 "상상 이상의 수확을 가져다 준 전시회"(이봉상)라는 찬사를 보냈다. 박고석, 「병신문화(丙申文化)의 자취―미술」『동아일보』, 1956. 12. 27; 이봉상, 「사실과 환상의 세계」『조선일보』, 1956. 8. 21.

18. 이봉상, 위의 글.

19. 이봉상, 위의 글.

20. 윤성희와의 인터뷰. 진행 권혁주, 2010. 6. 9.

21. 「소박, 정교한 기법―원석연 씨의 연필화 작품집」『경향신문』, 1966. 2. 16.

22. 조선화랑 대표 권상능과의 인터뷰. 2013. 3. 1, 서울 조선화랑. 1968년 5월 23일부터 28일까지 서울신문회관 화랑에서 그의 개인전이 열렸을 때 박정희 대통령이 방문, 구입해 간 작품이다. 이 작품은 이후 한동안 중앙정보부에 걸려 있었다고 한다.

23. 권상능과의 인터뷰. 2013. 3. 1.

24. 원석연, 작가 노트 중에서. 1979. 4. 10.

25. 원석연, 작가 노트 중에서. 1970년대말.

26. 원석연, 작가 노트 중에서. 1970년대말.

27. 서예가 김연욱과의 인터뷰, 2013. 2. 27. 강남구 도곡동 자택에서. 연추(姸秋) 김연욱(金連煜)은 원석연의 고향 선배였던 서예가 어천(菸泉) 최중길(崔重吉)의 부인이다. 1970년대 초 최중길은 원석연의 화실과 가까운 서울 수송동에 어천묵림회(菸泉墨林會)를 연 후 원석연과 자주 왕래했고, 김연욱 역시 함께 스케치를 하러 다니곤 했다. 고향 선후배로서의 친분 외에도 최중길은 원석연의 연필화를 격려하고 연필이 지닌 표현 가능성을 높이 평가해 준 서예가였다.

28. 『제20회 원석연 작품전』 팸플릿에 실린 작품목록 중 6, 17, 18, 20번 작품들. 신세계화랑. 1975. 3. 25-30.

29. 화가 이영찬과의 인터뷰, 2013. 2. 19. 서울 혜화동. 이영찬은

1970년대 이후 수유리에서 살면서 원석연과 자주 동행하여 스케치 여행을 다니곤 했다. 이영찬과 원석연이 처음 만난 것은 이영찬의 첫 개인전이 열렸던 1970년대 초였다. 원석연은 이영찬의 수묵산수화가 높은 밀도를 지녔다고 평가한 바 있으며, 이후에도 줄곧 친밀한 관계를 유지했다.

30. 이영찬과의 인터뷰. 2013. 2. 19.
31. 「"연필엔 일곱 가지 색 숨어 있어"―육십여 년 연필그림 원석연 화백 개인전」『한국경제신문』, 2001. 9. 28.
32. 이경성, 「원석연 작품전」『원석연 작품전』, 유나화랑, 1985.
33. 원석연, 작가 노트 중에서. 1979. 4. 8.
34. 금동원과의 전화 인터뷰. 2013. 3. 14.
35. 「"연필엔 일곱 가지 색 숨어 있어"―육십여 년 연필그림 원석연 화백 개인전」『한국경제신문』, 2001. 9. 28.
36. 이봉상, 앞의 글.
37. 12월 4일부터 9일까지 미도파 화랑에서 열림.
38. 유준상, 「원석연 개인전에 부처」『제21회 원석연 작품전』, 미도파 화랑, 1975. 12.
39. 이영찬과의 인터뷰. 2013. 2. 19.
40. 원석연, 작가 노트 중에서. 1977. 8. 13.
41. 이영찬과의 인터뷰. 2013. 2. 19.
42. 이영찬과의 인터뷰. 2013. 2. 19.

A Summary

Pencil Artist, Won Suk Yun

This book is a collection of about 140 selected works by Won Suk Yun (1922–2003), a pencil artist in Korea that has been collated to mark the 10th anniversary of his passing. It contains an critical essay which analyses Won's life and art at the beginning of the book, and at the end of the book there are his writings such as artist's note and letters, along with nine reviews on him written by various critics thus far, chronology with his photographs, and a list of his works included in the book.

Won Suk Yun was an artist who drew only pencil drawings for 60 years. He drew a life-size ant on white paper with a pencil, and would not sell the drawing unless it was sold at the same price as an oil painting of the same size. He also had a temper: when a client requested some modifications on the portrait Won had been working on for days, he ripped the drawing into pieces on the spot. In the reality of Korea where pencil drawings are not properly appreciated for their merits, Won sank deeper into alienation and silence.

Born in Sincheon, Hwanghae Province, which is now in North Korea, Won went to Japan in 1930s to study at the Kawabata Art School in Tokyo, which is the only art education he ever received. After Korea's liberation in 1945 from Japan's colonial rule, he moved from his hometown to Seoul with his family, and earned a living by drawing portraits of passers-by and merchants in Chungmuro, Seoul. In the same year, he began to gain recognition as he held his first private exhibition in the United States Information Service (USIS).

His two works submitted in the 1st National Art Exhibition in 1949, were accepted for exhibition, which were his first and last entries. Won may be the one and only case of a pencil artist being accepted for National Art Exhibition. His pencil drawings were independent art works that went beyond simple drawings, for which they received a favorable evaluation at the time. Won's unique and detailed depictions began to establish themselves with his 6th private exhibition held in the Seoul USIS Gallery in 1956. Upon entering the 1960s, he began to focus on drawing Korean subjects, which continued until the 2000s and came to constitute a unique part of the world of Won's works.

It was in the late 1960s when he created his "Ant" series in which thousands of ants move around in swarms. This

work, admired by many people, depicts all creation of life, evokes a sense of trust, dependence and sincerity, a dauntless fighting spirit, the moments of tragedy and sympathy associated with war, and the pathos of absolute solitude.

After that time, Won's pencil drawings demonstrated a masterful and refined beauty with his skills maturing, his eyes warming toward objects, and his strict analysis of materials. In his later years, he left a great amount of space on canvas or kept the whole background empty, placing an object that was depicted in hyperrealism at the center to contrast with the white space, which overwhelmed viewers with its dramatic effect.

The scenes in Won's work reflect his interior life. A single ant confronting the large space of nothingness is an image that encapsulates Won's state of being as he silently walked along his own path without making any compromises with the world. The clear silence on canvas obtained through endless introspection and contemplation is a striking pictorial accomplishment that Won achieved in his later years.

As the name of the outstanding pencil artist Won Suk Yun is being forgotten today, this collection of works timely remind a section of Korean art history by focusing on the art of his art world and his works. Moreover, it shows the great potential of the art genre of pencil drawing that has been given little recognition.

PENCIL DRAWINGS 作品

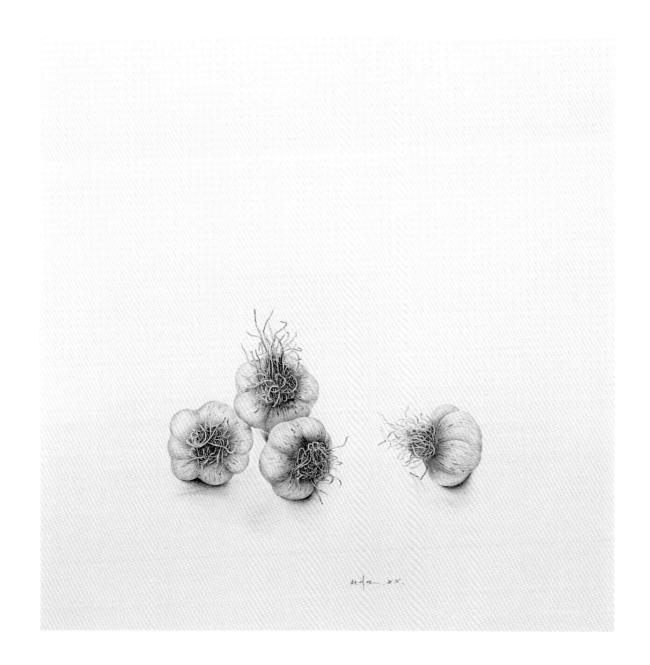

마늘.
34×34cm.
1985.

마늘.
42.5×28.5cm.
1981.

마늘.
34 × 26.5cm.
1997.

마늘.
27.5×47cm.
1967.

위 작품의 세부.
(p.28)

마늘.
27.5×59.1cm.
1980.

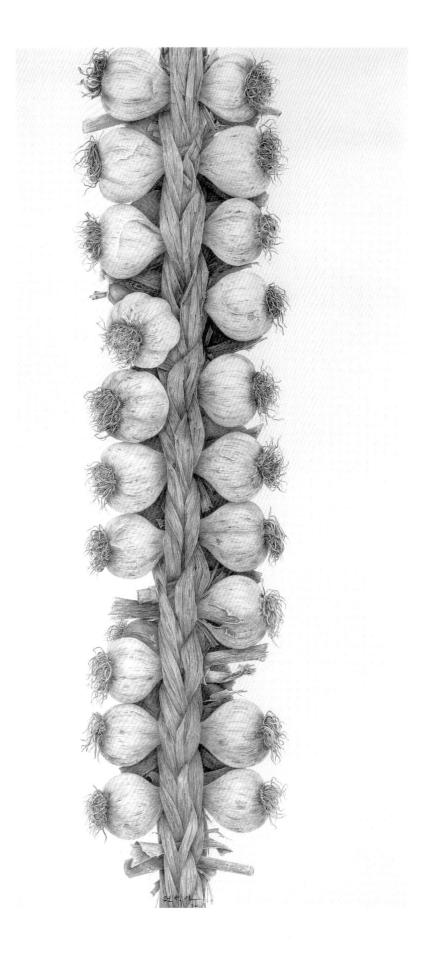

마늘.
34×47cm.
1986.

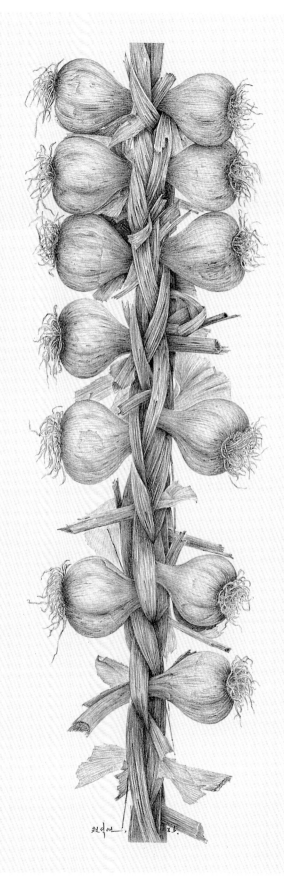

마늘.
35.5×28cm.
1994.

마늘.
25.5×25.5cm.
1994.

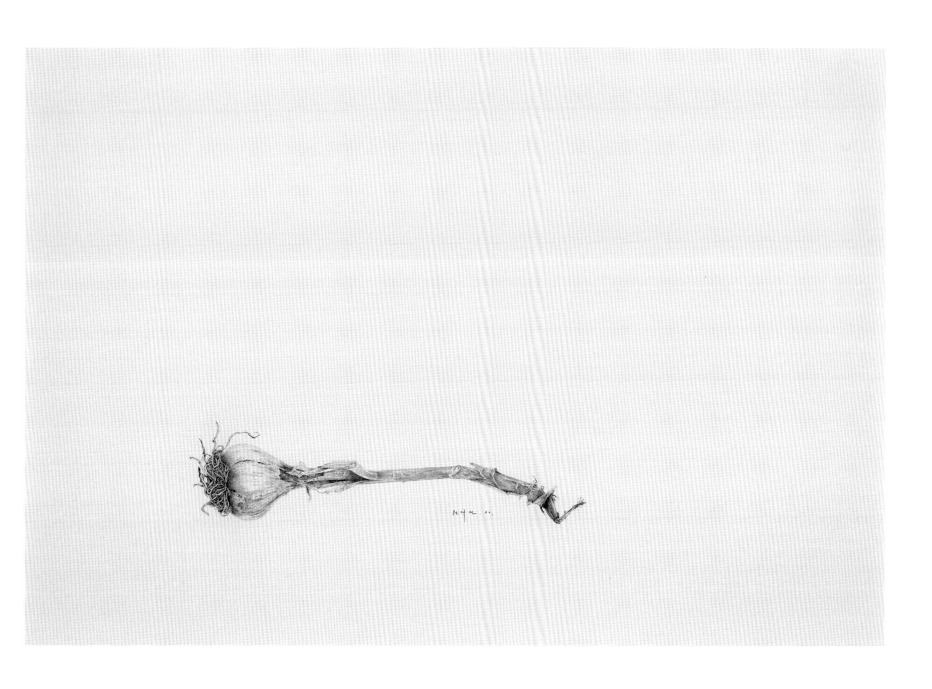

마늘.
46×31cm.
1980.

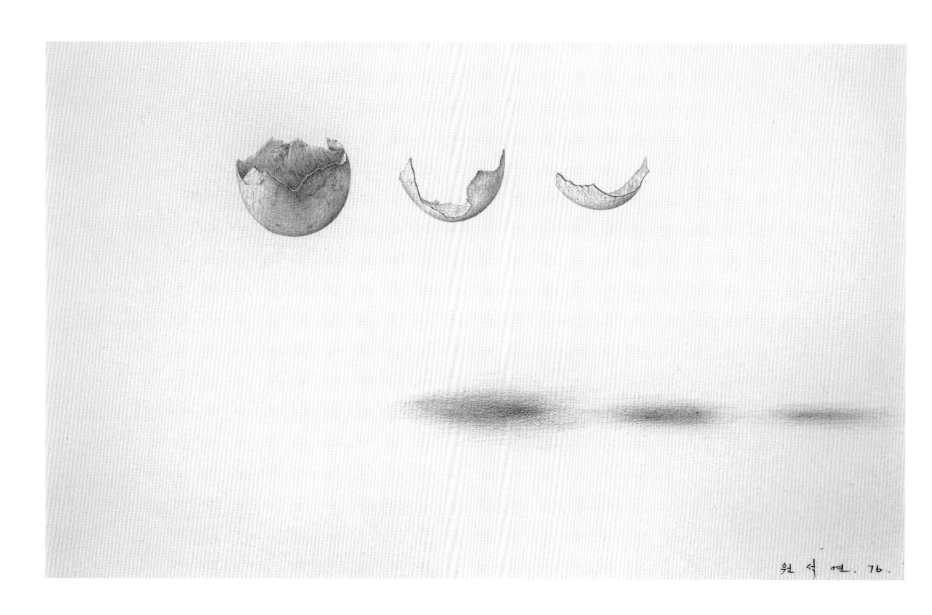

달걀 껍질.
35×21.5cm.
1976.

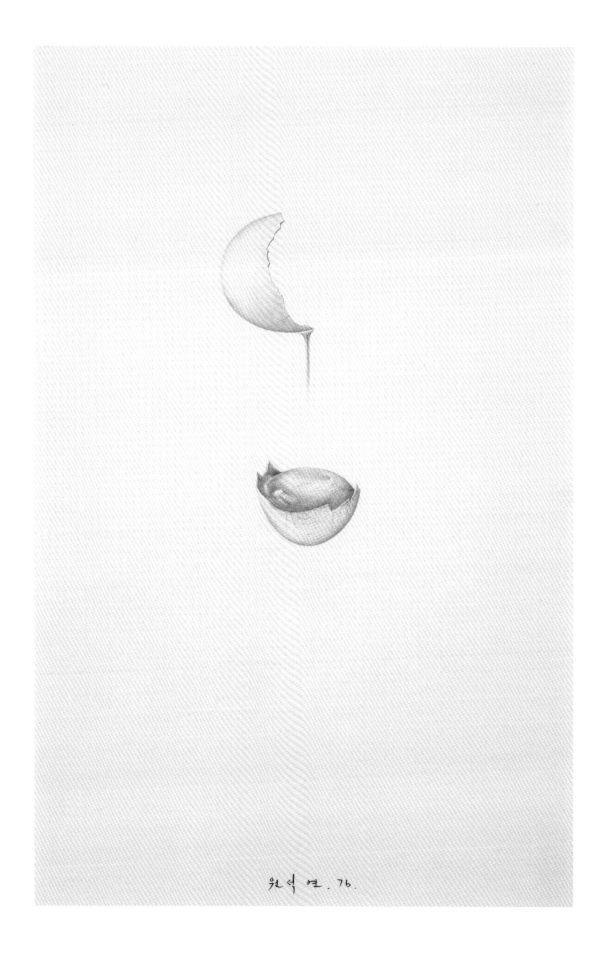

달걀 껍질.
21×32.5cm.
1976.

원석연. 76.

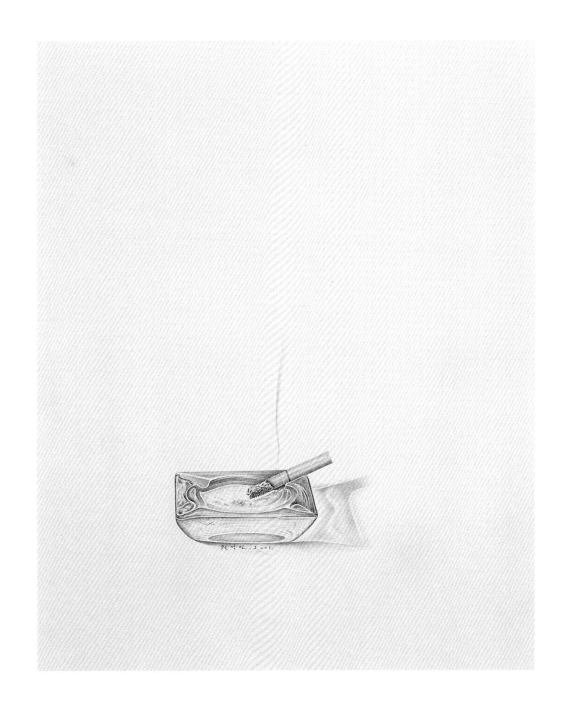

담배.
18×21.5cm.
2001.

담배.
32×32cm.
1994.

원 석 연. 76.

솔방울.
35.5×35.5cm.
1976.

솔방울.
26×40cm.
1987.

벌집.
17 × 19cm.
1976.

벌집.
18×18cm.
1976.

벌집.
35×43cm.
1976.

뱅어포.
17 × 17cm.
2000.

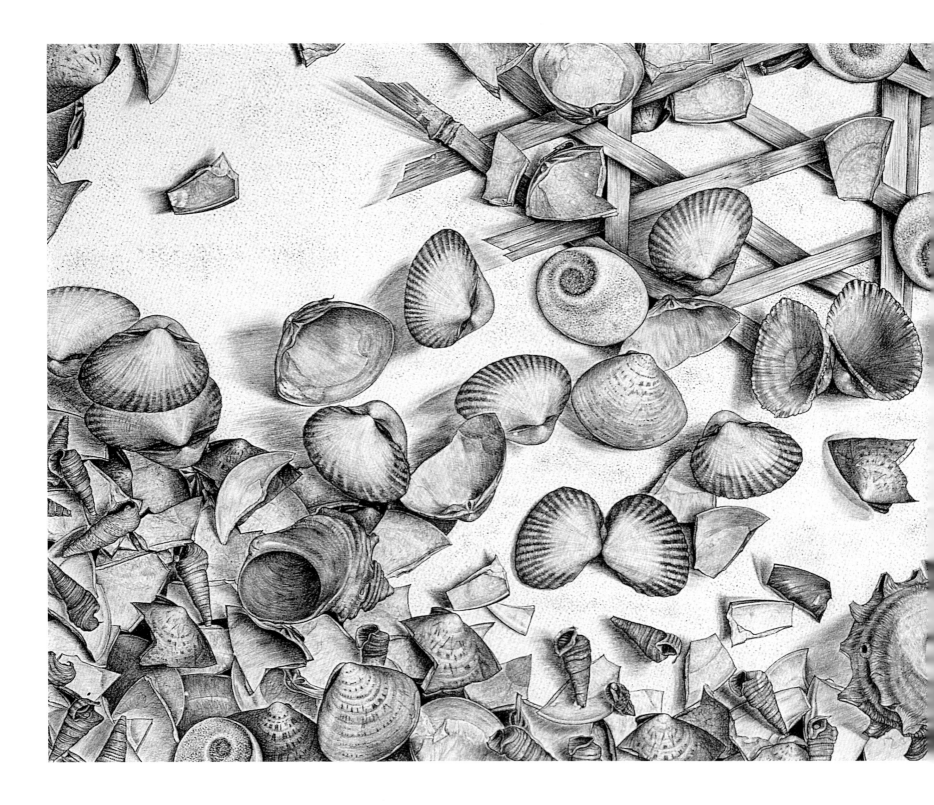

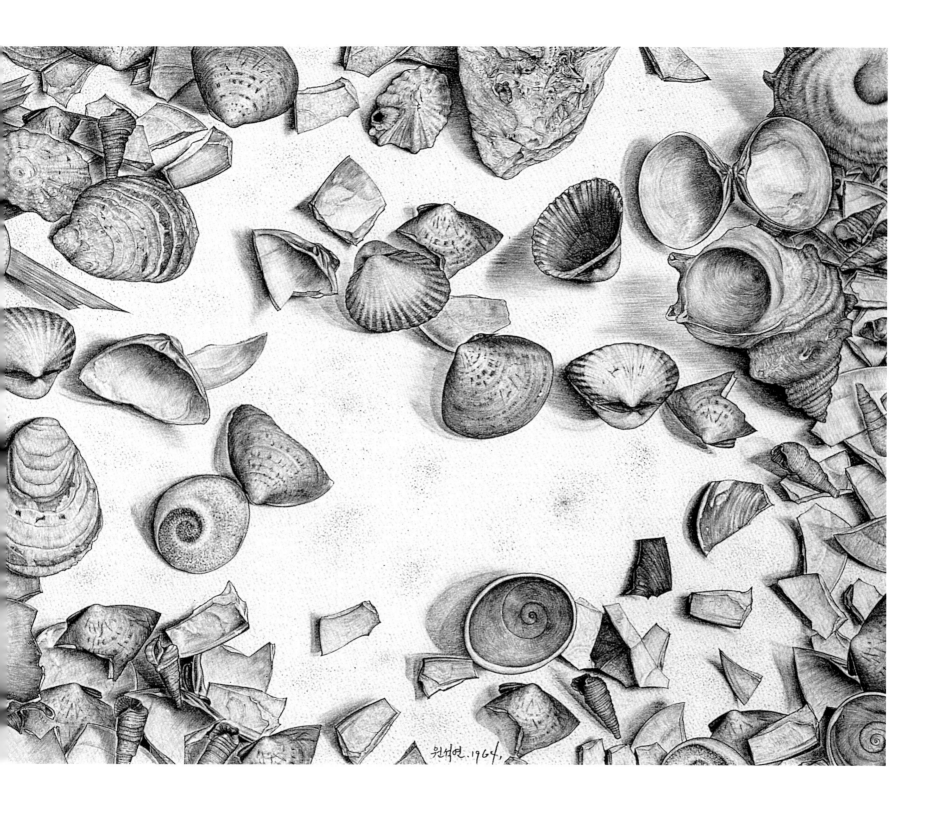

조개.
69×26.5cm.
1964.

마패.
37×27.5cm.
1975.

짚신.
41×53cm.
2002.

짚신. (p.55)
71×41cm.
1966.

정물.(pp.56–57)
77×35cm.
1976.

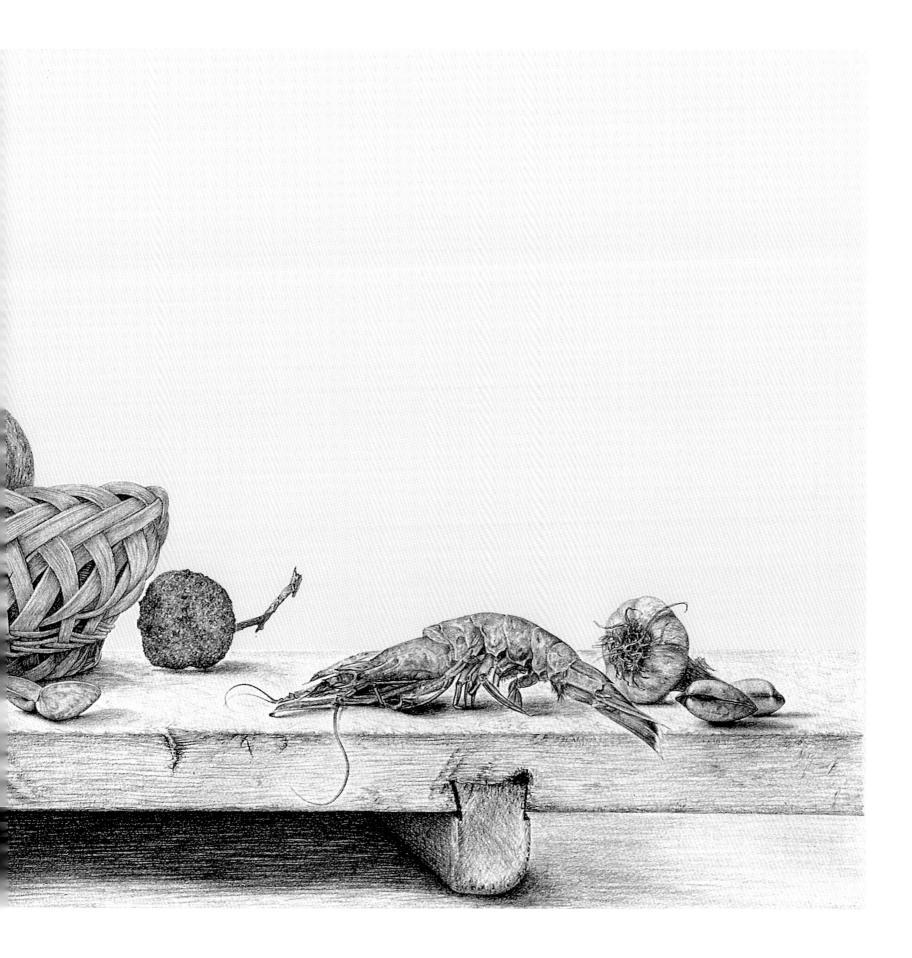

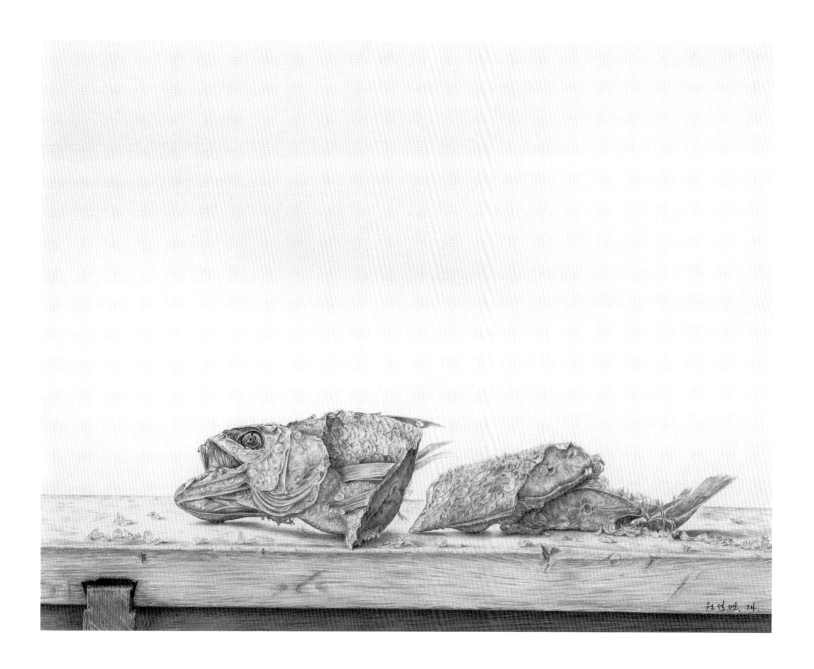

도마 위의 생선.
41.5×33.5cm.
1974.

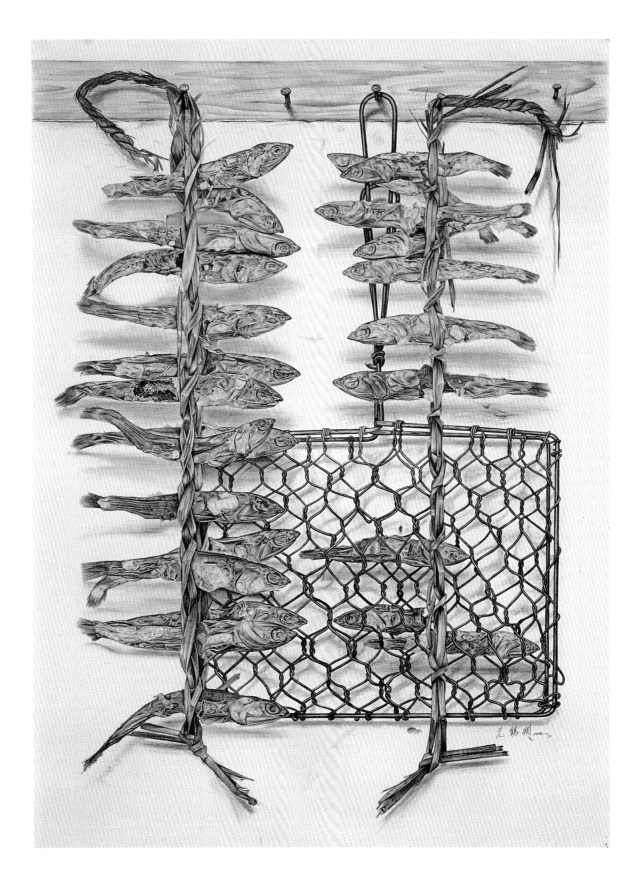

석쇠와 생선.
40×54.5cm.
1958.

굴비.
47×62cm.
1968.

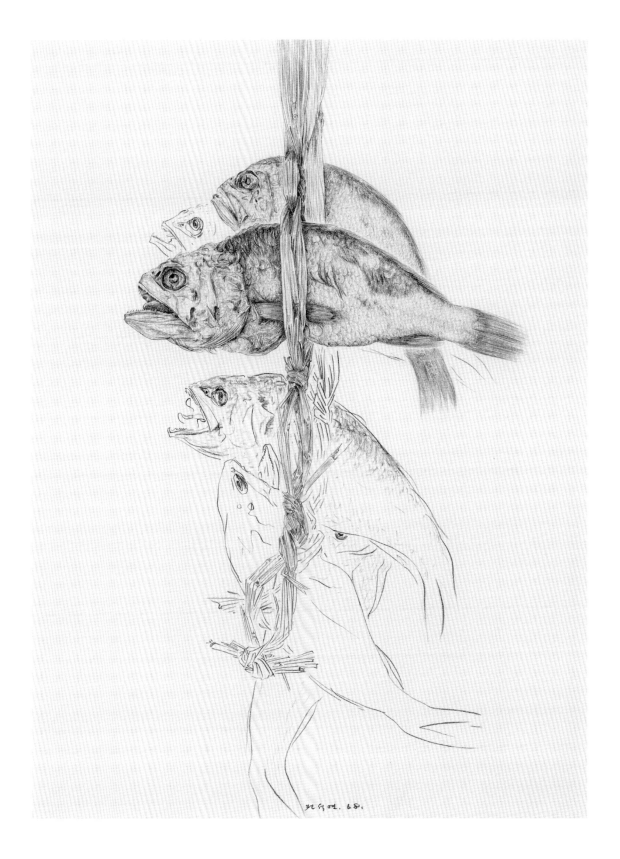

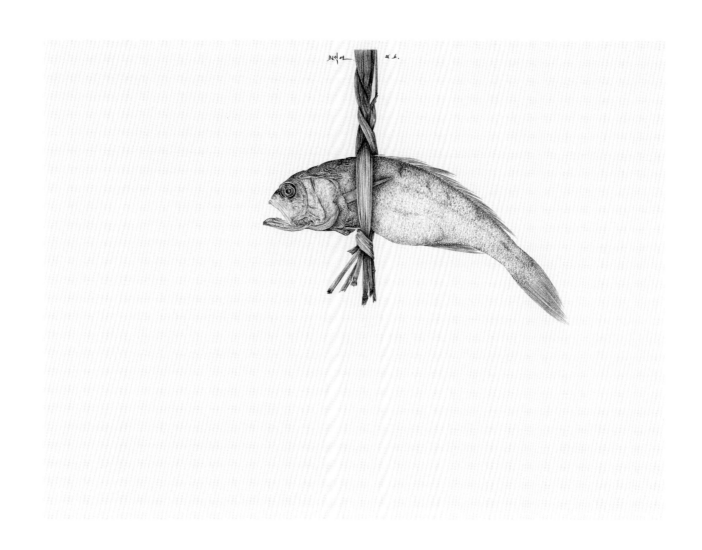

굴비.
45×34cm.
1986.

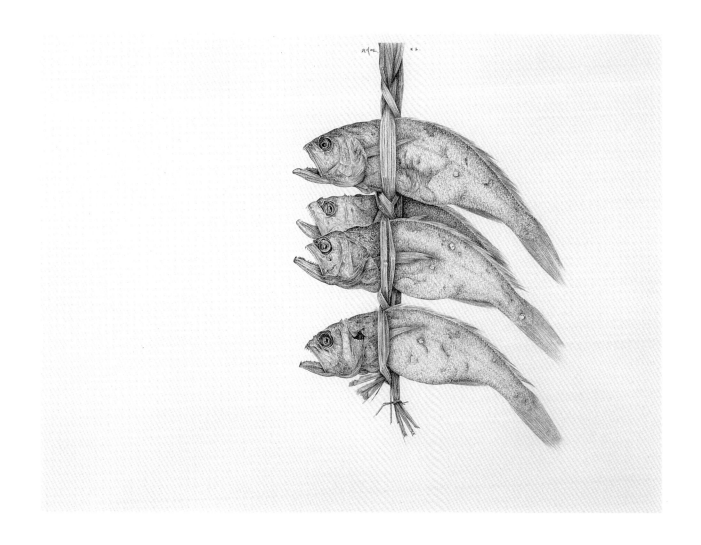

굴비.
49×36cm.
1986.

북어.
39×20cm.
1985.

북어.(p.66)
45×38cm.
1984.

명태.
28×54cm.
1984.

위 작품의 세부.
(p.69)

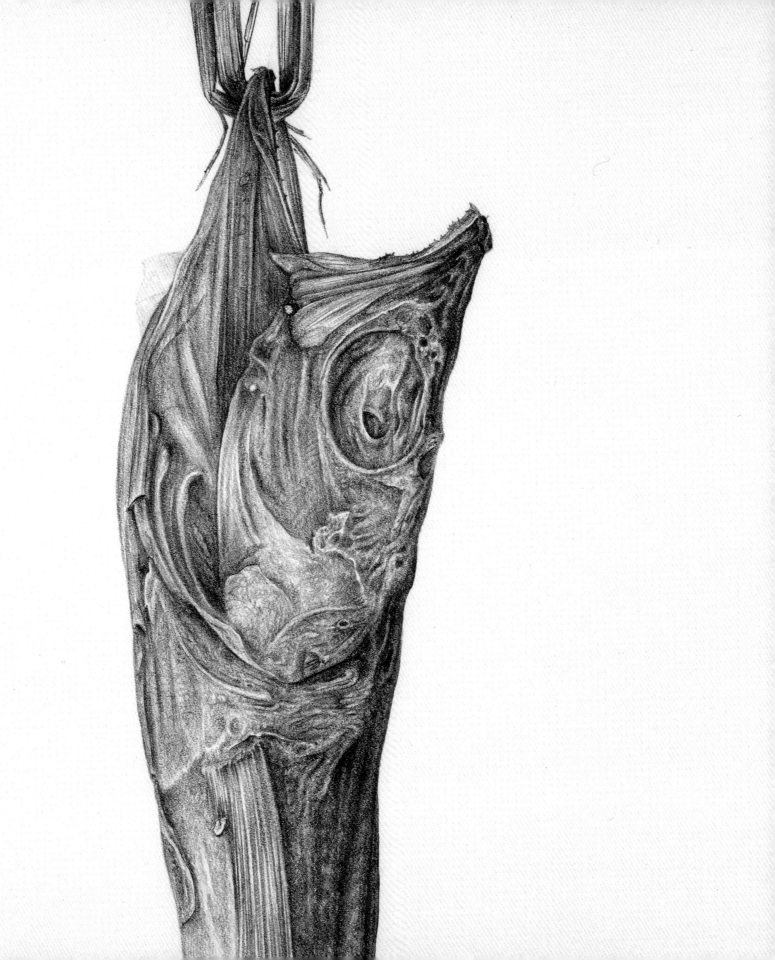

마른 생선.
51×49cm.
1984.

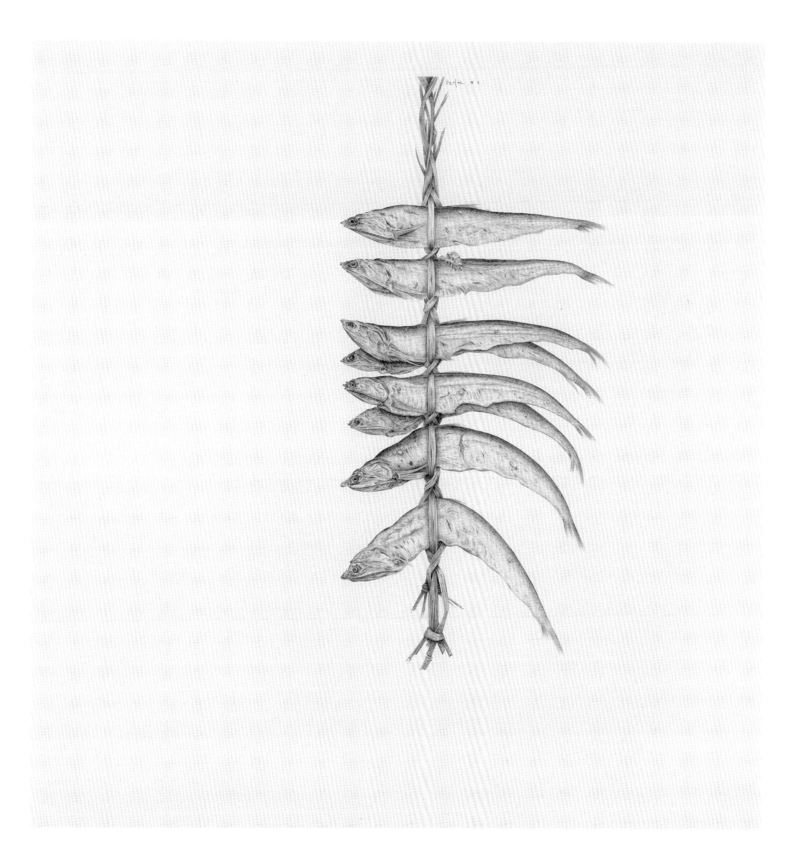

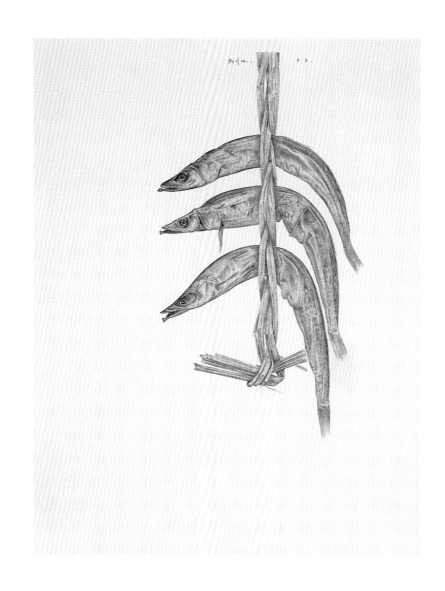

양미리.
28×35.5cm.
1999.

양미리.
75×53cm.
1986.

멸치.
27 × 19.5cm.
1994.

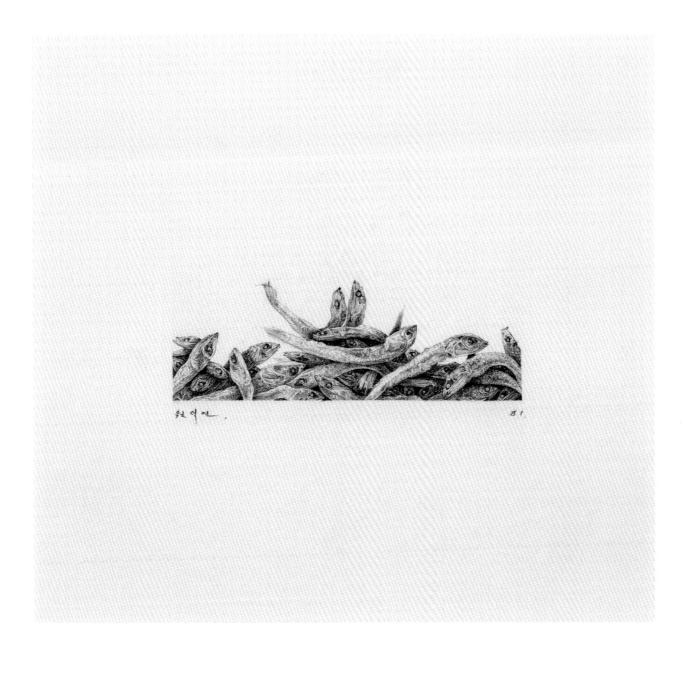

멸치.
19 × 18cm.
1981.

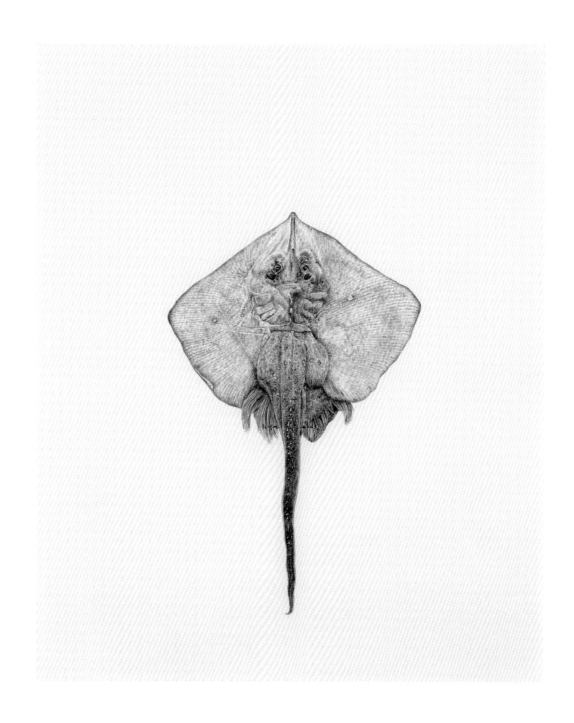

가오리.
26×43cm.
2003.

위 작품의 세부.
(p.77)

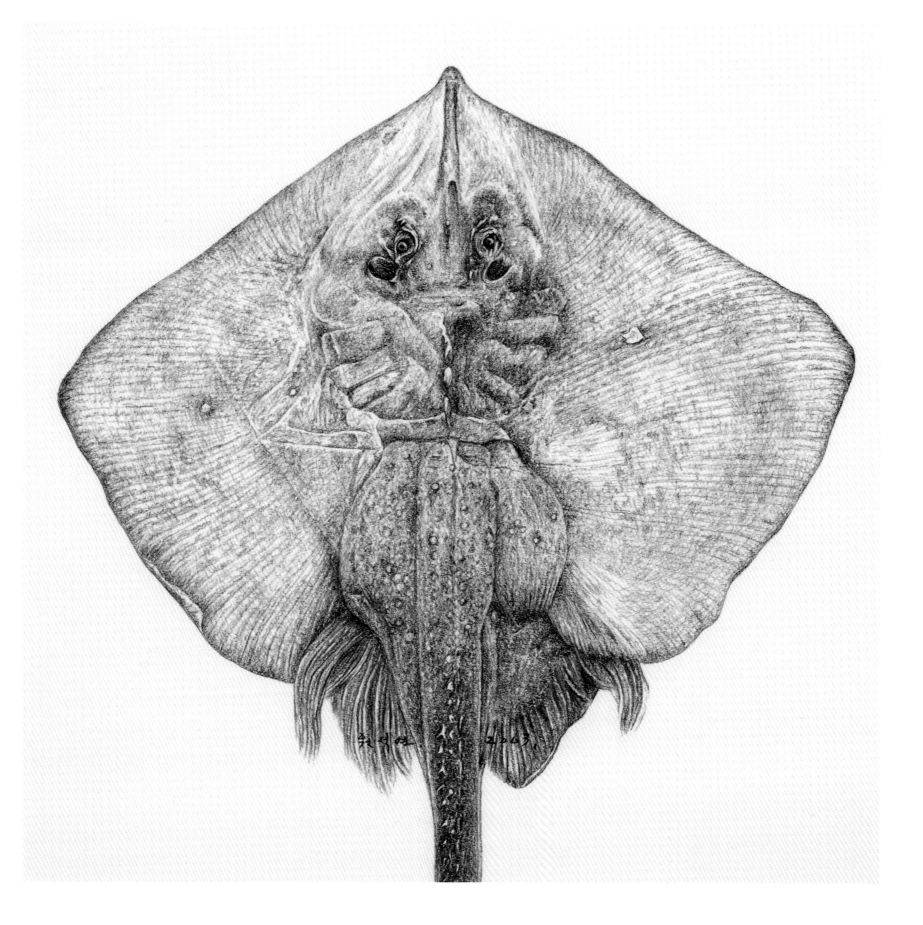

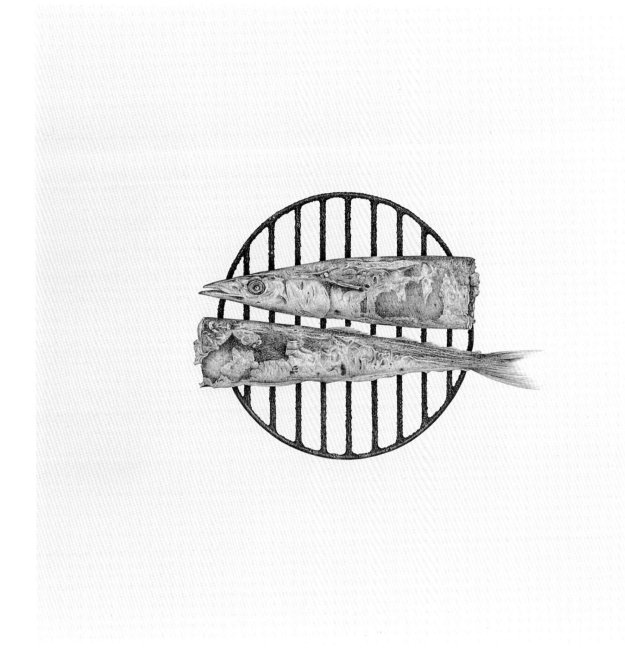

꽁치.
37×37cm.
1996.

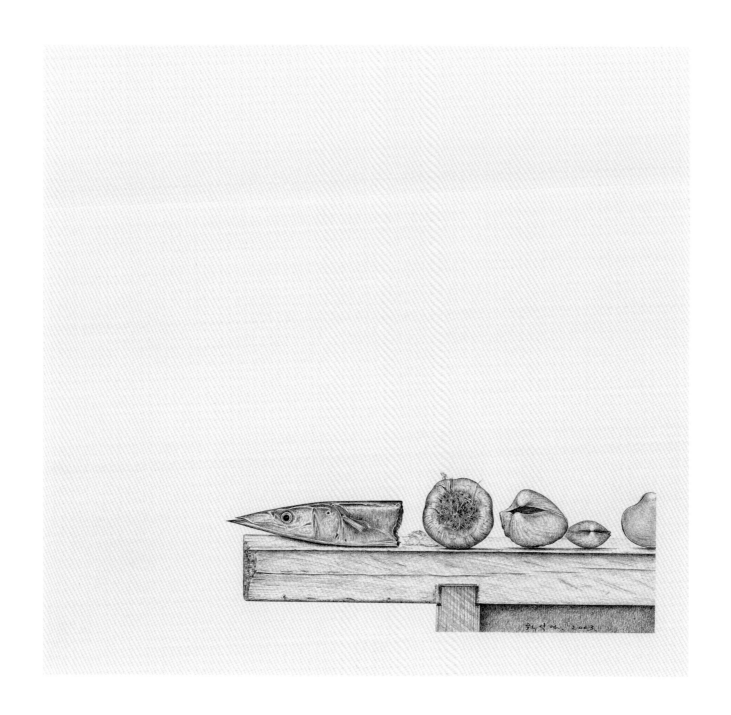

도마 위 정물.
36.5×34.5cm.
2003.

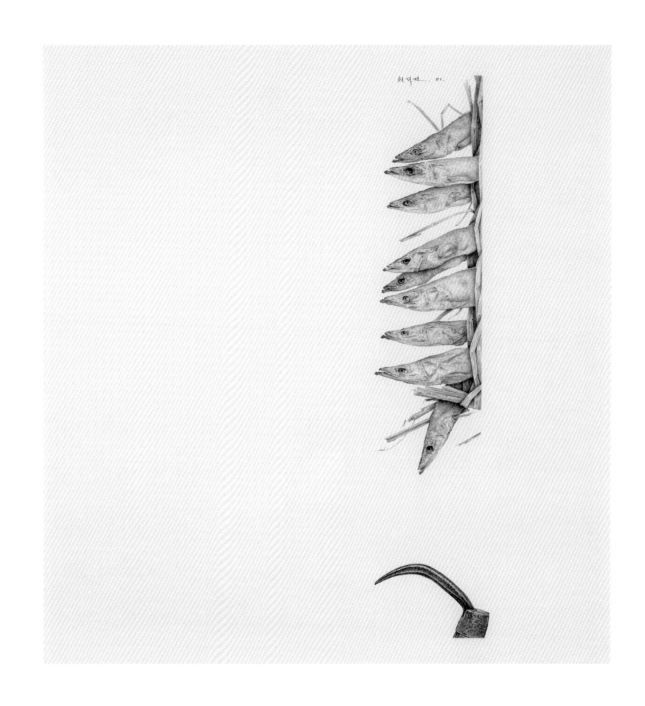

갈퀴와 양미리.
44.5×48cm.
1981.

갈퀴와 양미리.
79×54cm.
1986.

곡괭이.
54.5×87.5cm.
1986.

갈퀴.
79×54cm.
1991.

주방칼.
64.5×50cm.
1998.

도끼.
24 × 18cm.
1997.

엿가위.
43×63cm.
1996.

일자 드라이버.
51×37cm.
1998.

인두.(p.90)
34×41cm.
1991.

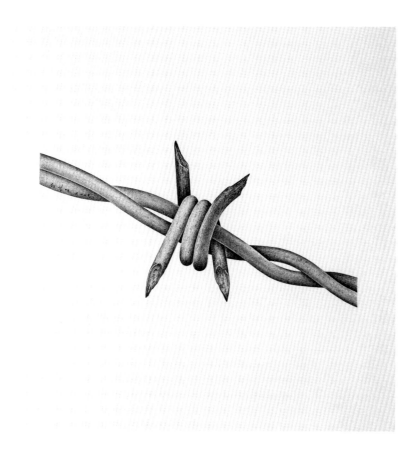

육고간.
36.5×79cm.
1974.

작품.(p.92 위)
32.5×35.5cm.
2001.

작품.(p.92 아래)
38×40cm.
1996.

가시.(위)
18×16cm.
1979.

가시.(아래)
27.5×34cm.
1999.

가시.(p.95)
31×30cm.
1981.

원석연. 81.

민들레 씨.
66.5×44.5cm.
1970.

단풍잎.(p.97)
35×43cm.
1976.

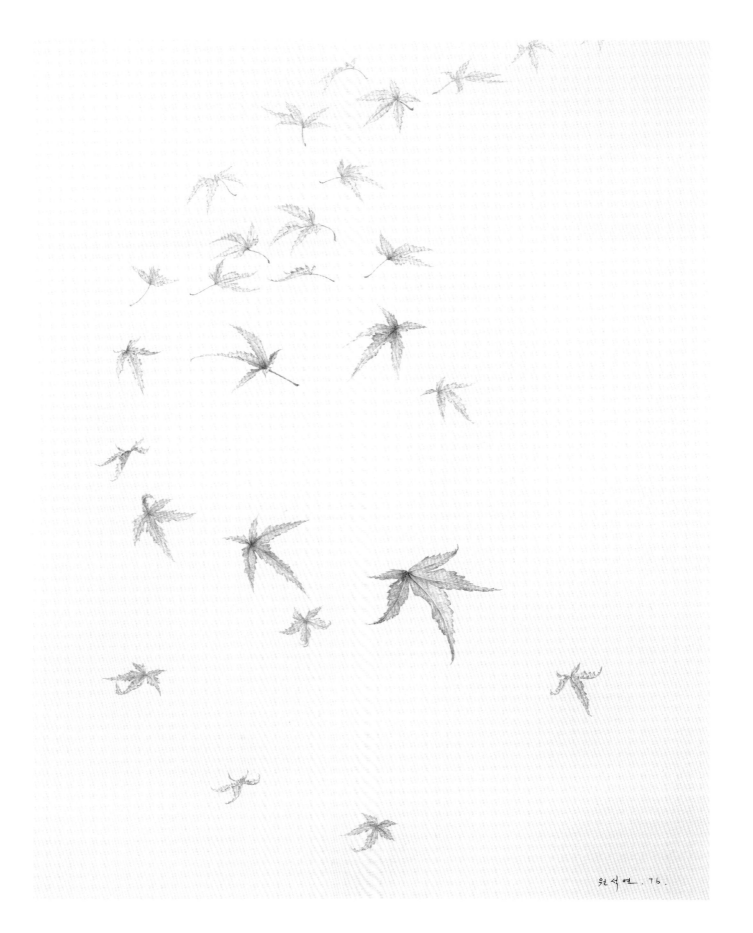

원석연 . 76.

들풀.(왼쪽)
16.5×16cm.
1981.

들풀.(오른쪽)
16.5×16cm.
1981.

들풀.
17.5×25.5cm.
1975.

벼.
24×23cm.
1976.

수수.(p.101)
46×54cm.
2002.

원석연. 76.

해바라기.
32×32cm.
1977.

원석연. 77.

낙엽.
46×54cm.
1993.

도토리.
34×43cm.
1985.

아카시아 씨.
(p.106 위)
18.5×26cm.
1977.

아카시아 씨.
(p.106 아래)
26×18.5cm.
1977.

아카시아 씨.
25×35cm.
1977.

논.(왼쪽)
29×25cm.
1980.

논.(오른쪽)
26×26cm.
2002.

논.
26×26cm.
2002.

옥수수대.
33×35cm.
1977.

나무.
30×41.5cm.
1975.

위 작품의 세부.
(p.112)

고목.
27×34cm.
1989.

나무.
34×24cm.
1977.

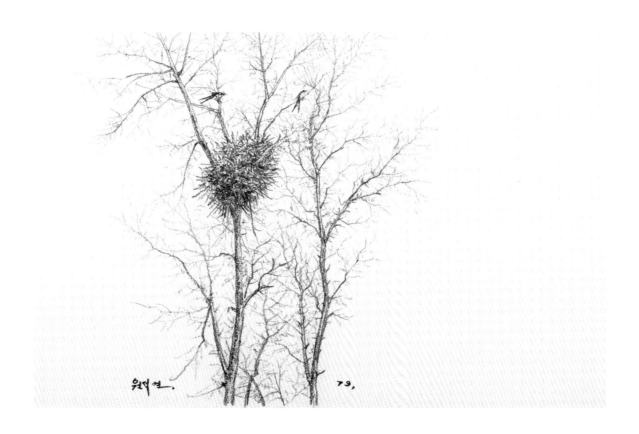

새둥지.
18.5×12cm.
1979.

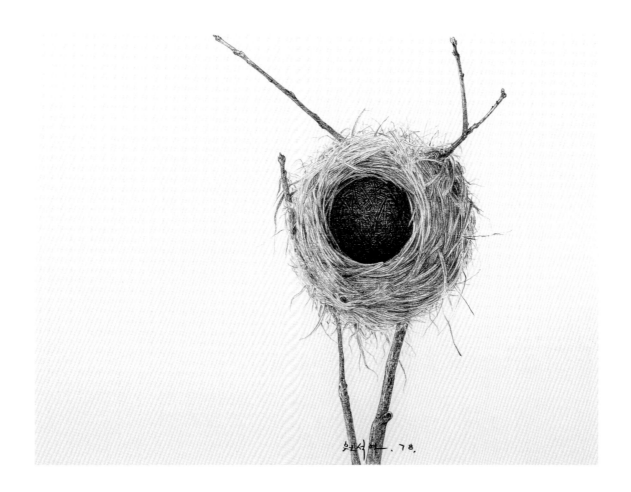

새둥지.
28×21cm.
1978.

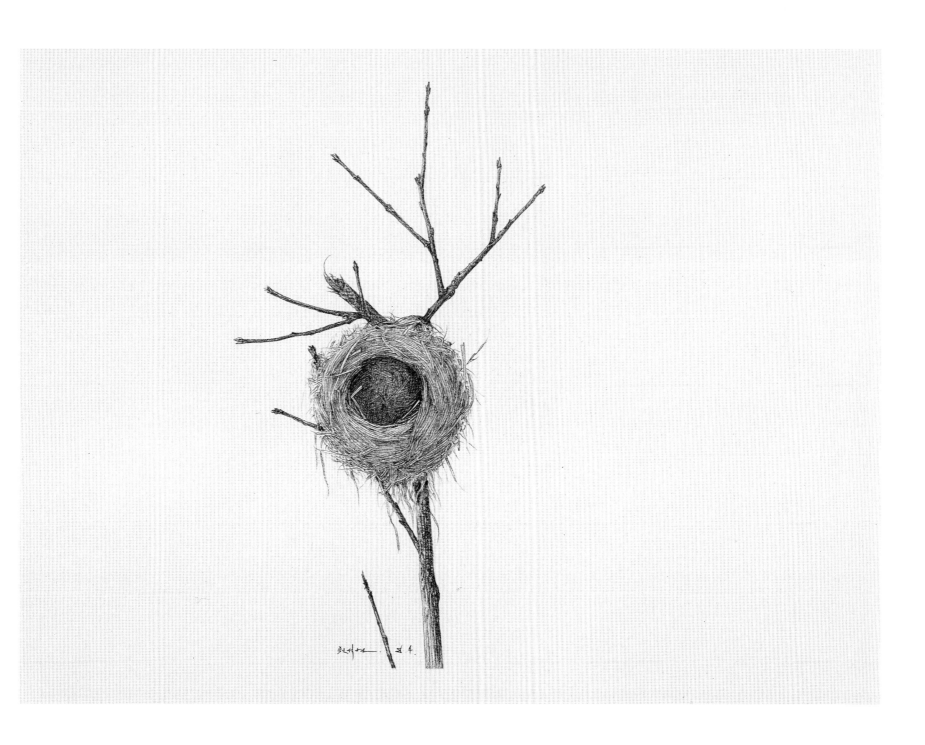

새둥지.
48×36cm.
1984.

까치 둥지.
79×34.5cm.
1989.

까치 둥지.(p.120)
35×45.5cm.
1982.

나무.
12.5×16cm.
1981.

나무.(p.123)
34×39.5cm.
1988.

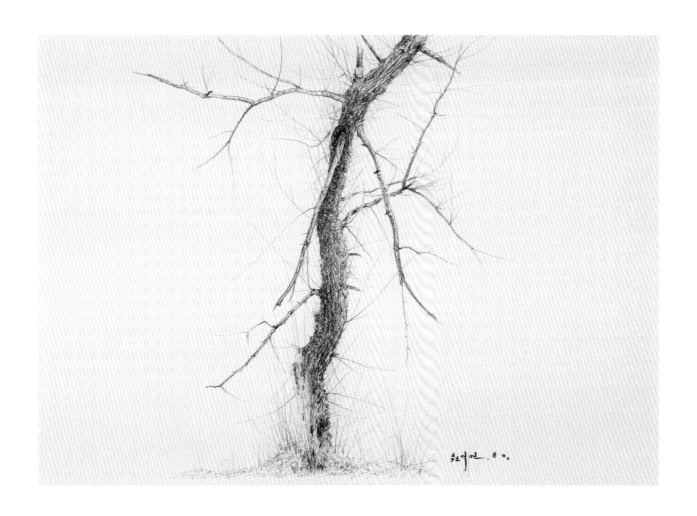

나무.
26×18.5cm.
1980.

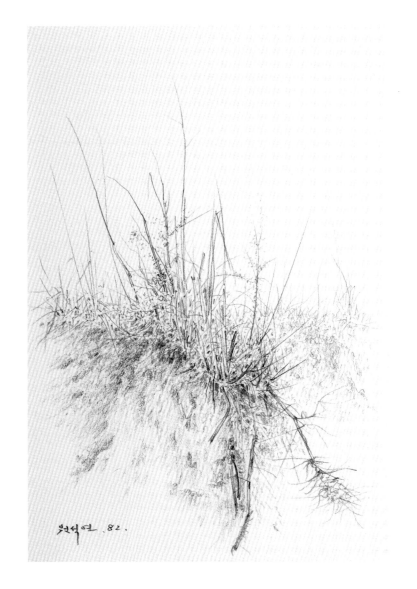

원덕연 .82.

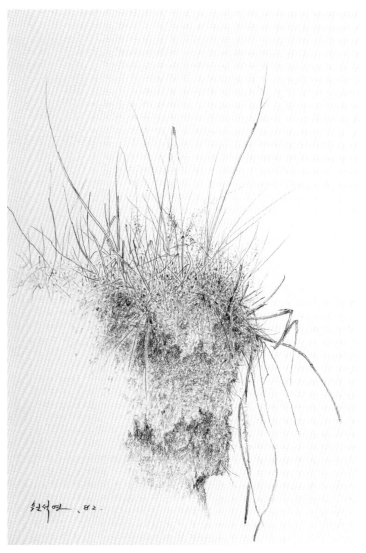

원덕연 .82.

설경.
41×35cm.
1992.

동산.(p.126 왼쪽)
13×19cm.
1982.

동산.(p.126 오른쪽)
13×19cm.
1982.

들길.
64 × 48cm.
1982.

들길. (p.128)
18 × 27cm.
1982.

다대포.
105×57cm.
1970.

다대포.(p.130)
35×43.5cm.
1983.

개울.
33 × 44cm.
1985.

청계천.
55×24cm.
1966.

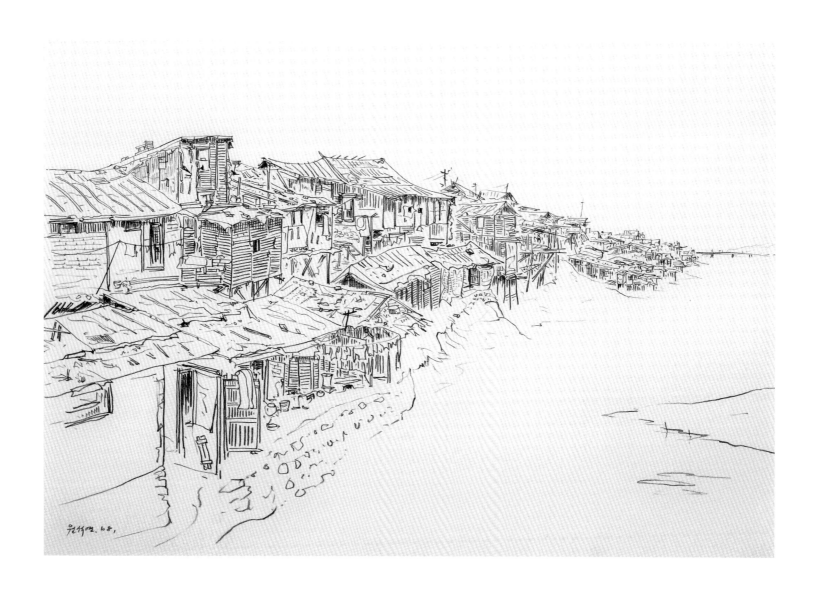

청계천.
64×46cm.
1968.

풍경.(위)
18.1×12.2cm.
1961.

풍경.(아래)
26.8×13.4cm.
1958.

풍경.(위)
24.5×15.1cm.
1961.

풍경.(아래)
18.2×12.2cm.
1961.

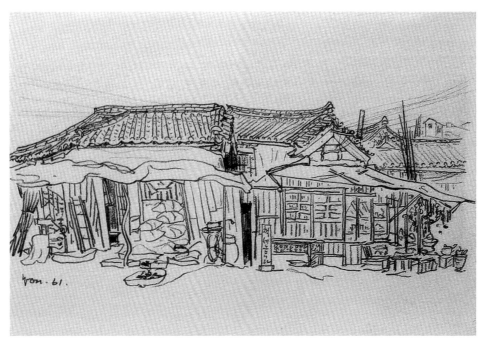

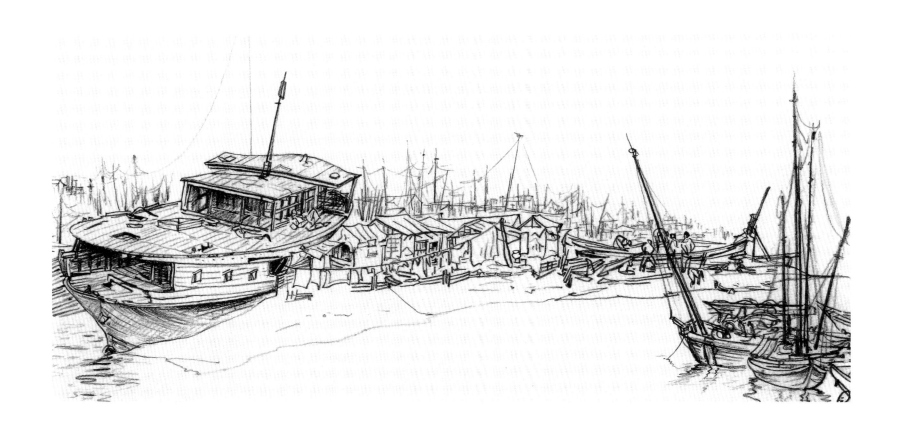

항구.
29×13.5cm.
1962.

언덕.
37.5×19cm.
1964.

미루나무 있는 풍경.
54.5×39cm.
1966.

우이동.
61×45.5cm.
1967.

조선호텔 옆 환구단.
73×52cm.
1967.

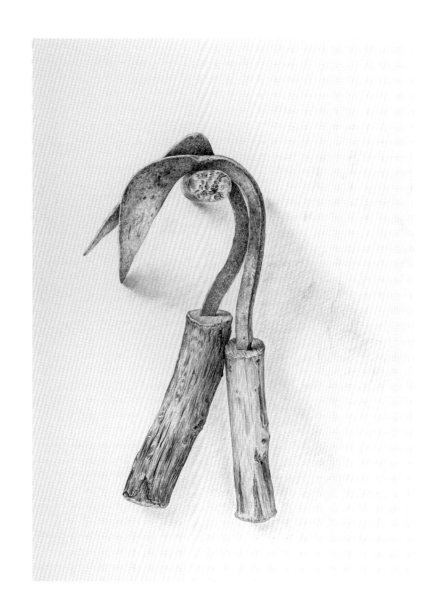

호미.
30×41cm.
1974.

초가집(박정희 생가).
39×26.5cm.
1969.

시골 풍경.
44×27cm.
1972.

초가 마을.
37×30cm.
1974.

볏단.
25.5 × 19cm.
1977.

원두막.
62×51cm.
1977.

원두막.
41×29cm.
1986.

설경.
34×27cm.
1990.

온양.(p.156)
41×40cm.
1983.

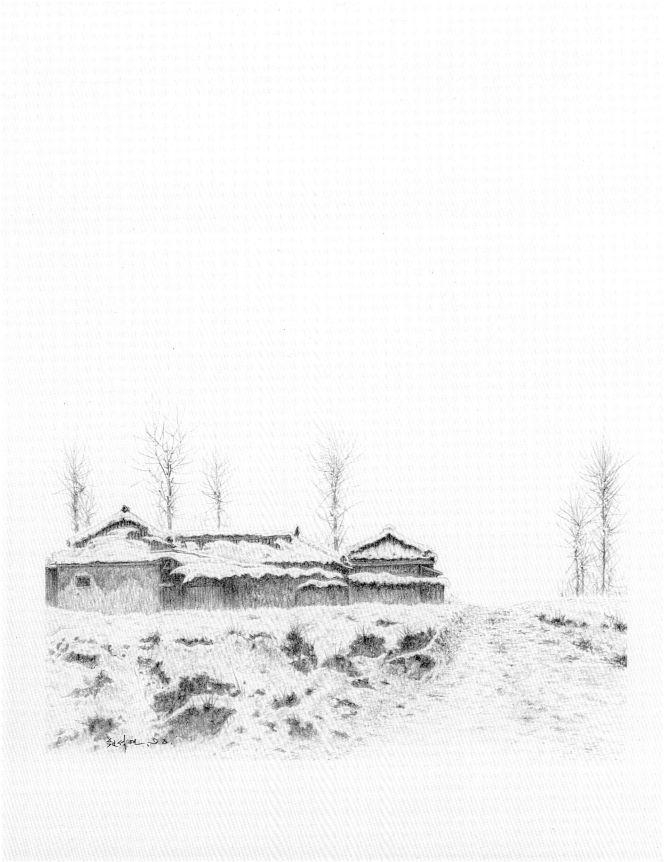

언덕 위의 집.(왼쪽)
10.5 × 14.5cm.
1985.

언덕 위의 집.(오른쪽)
8.5 × 11cm.
1985년경.

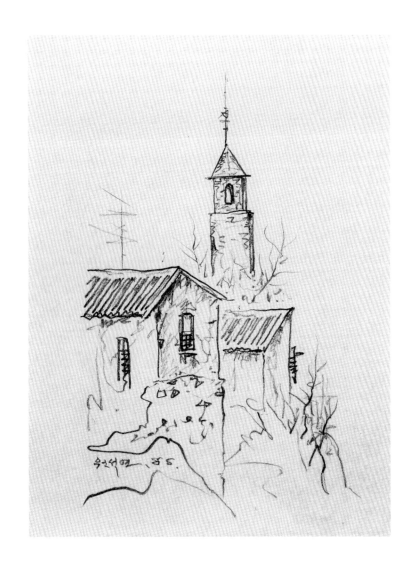

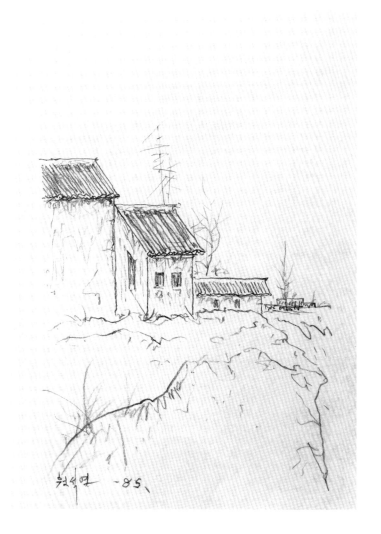

집. (왼쪽)
10.5 × 14.5cm.
1985.

언덕 위의 집. (오른쪽)
10.5 × 14.5cm.
1985.

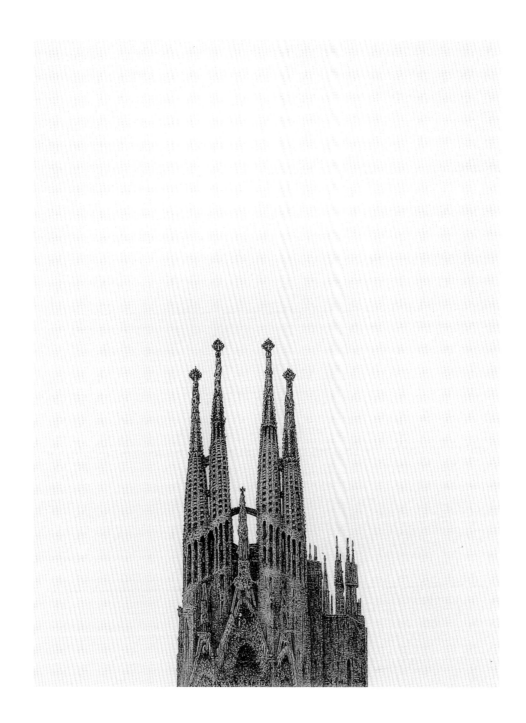

사그라다 파밀리아.
30.5×43cm.
1990.

알바이신.
17.5×23cm.
1990.

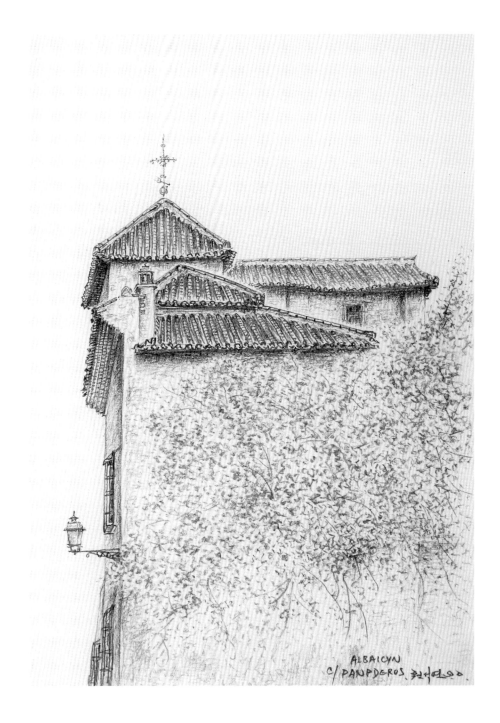

ALBAICYN
C/ PANPDEROS. 판데로스.

노틀담의 사원.
23 × 17.5cm.
1990.

보살.
22×68cm.
1959.

위 작품의 세부.
(p.165)

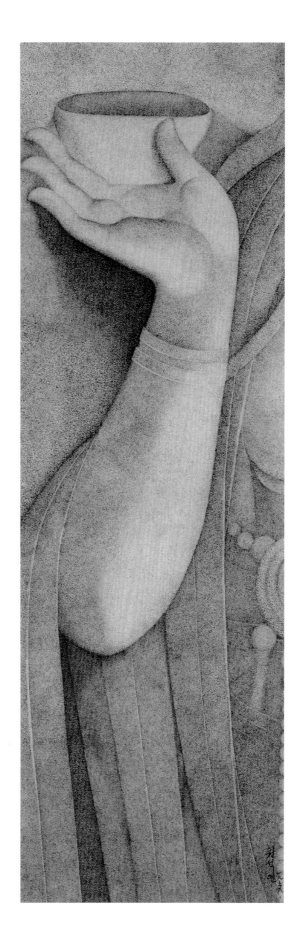

할아버지.
57×84cm.
1965.

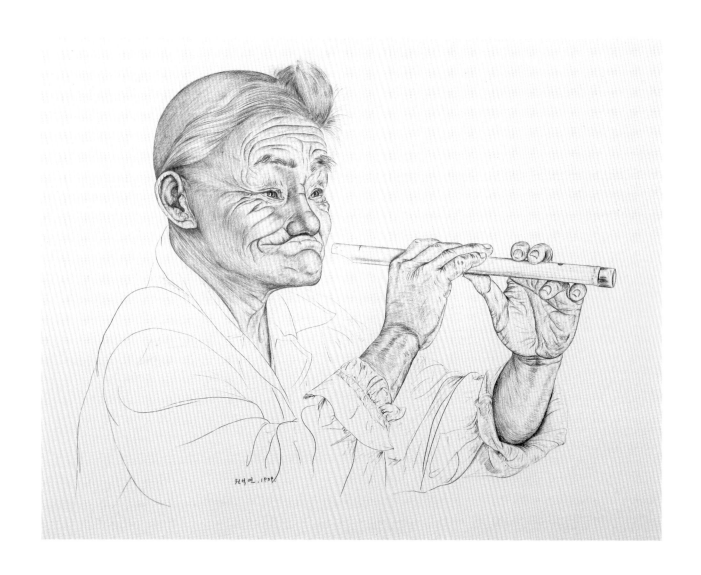

피리 부는 노인.
35.5×26.5cm.
1959.

할머니.
54 × 34cm.
1957.

프로필.
29×43.5cm.
1962.

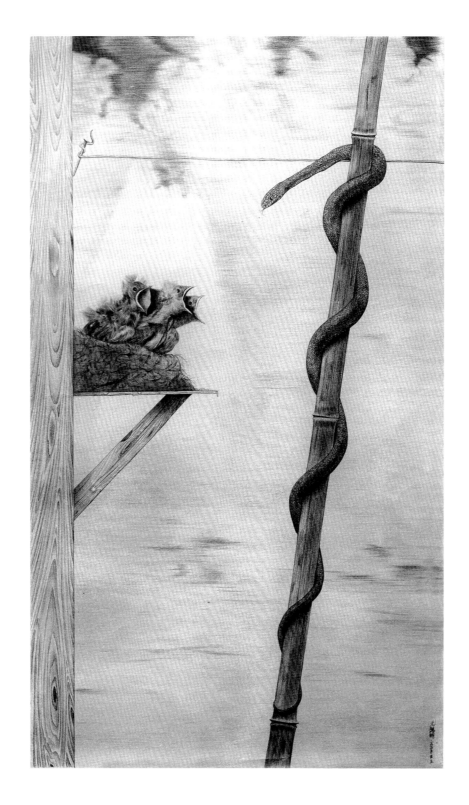

뱀과 어린 새.
35.4×58.8cm.
1955.

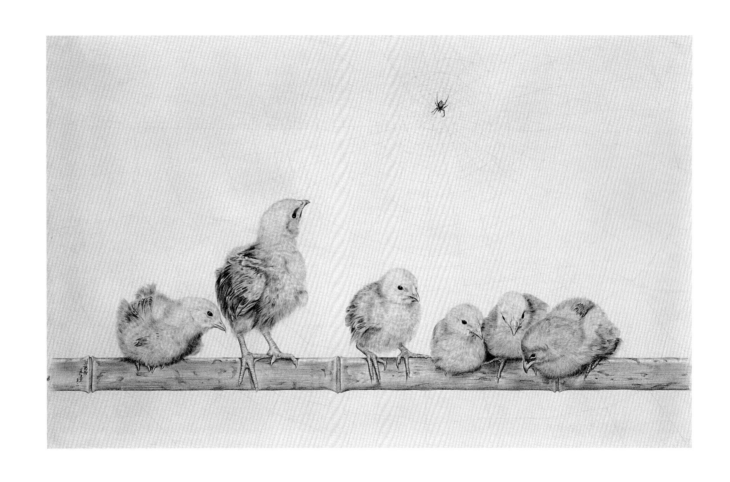

병아리와 거미.
59×36.5cm.
1955.

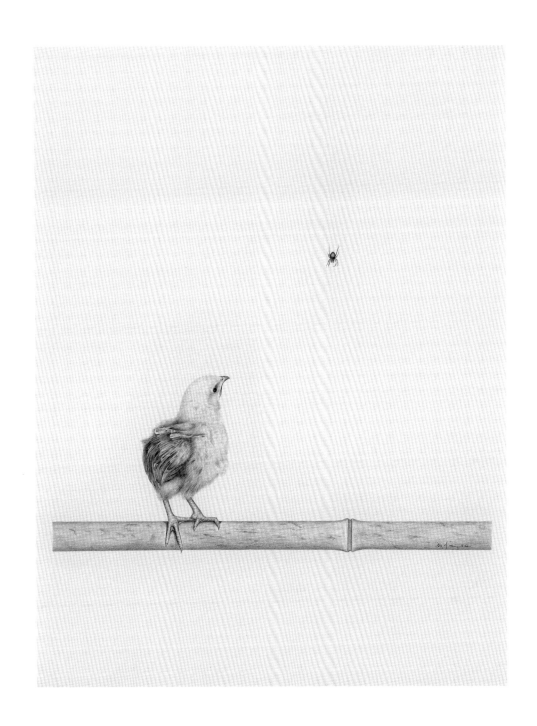

병아리와 거미.
48×63cm.
1994.

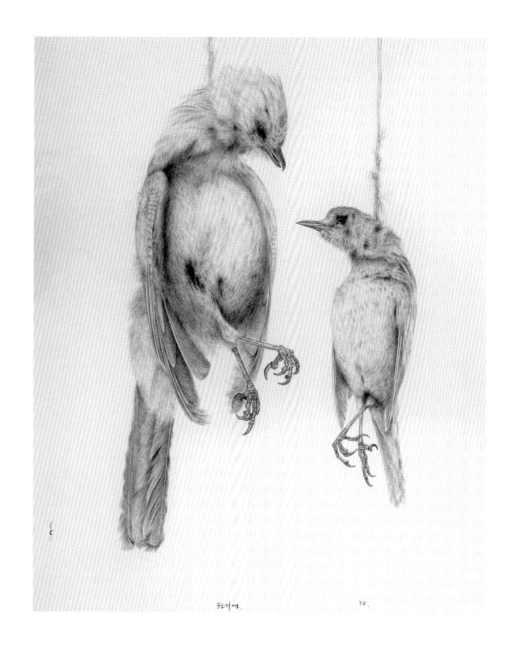

원성연.

75.

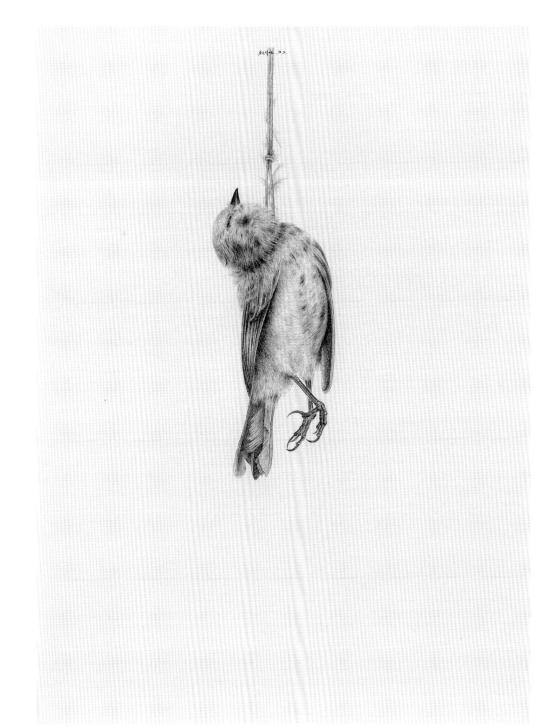

죽은 새.
28.5×39cm.
1993.

죽은 새.(p.176)
35.5×43cm.
1975.

거미줄.
35.5×42.5cm.
1975.

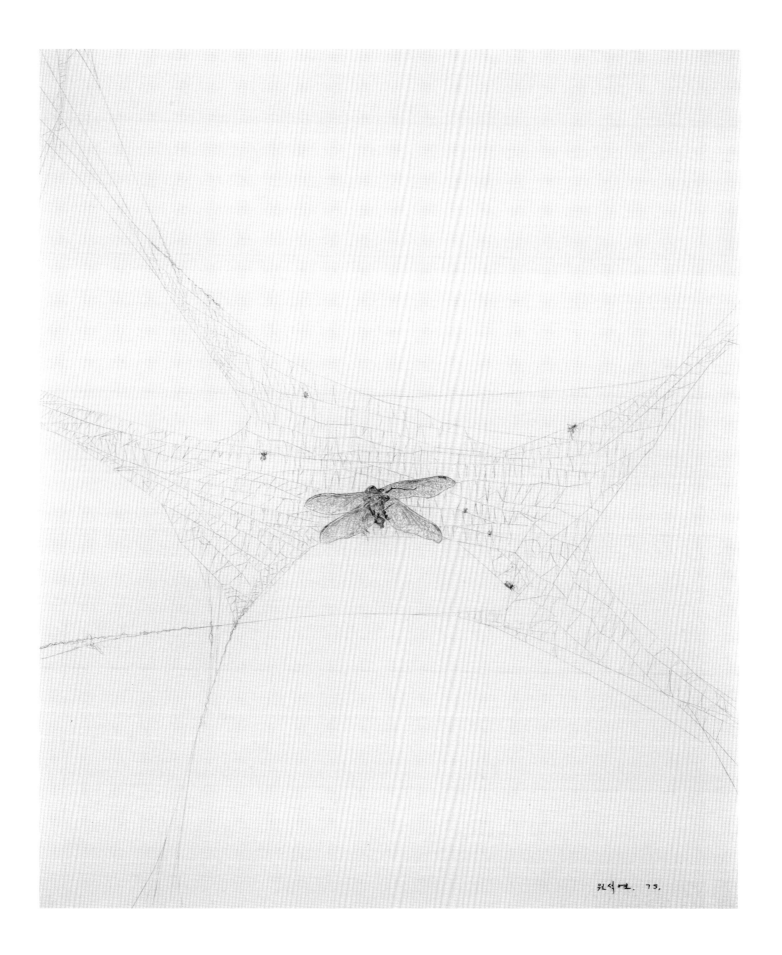

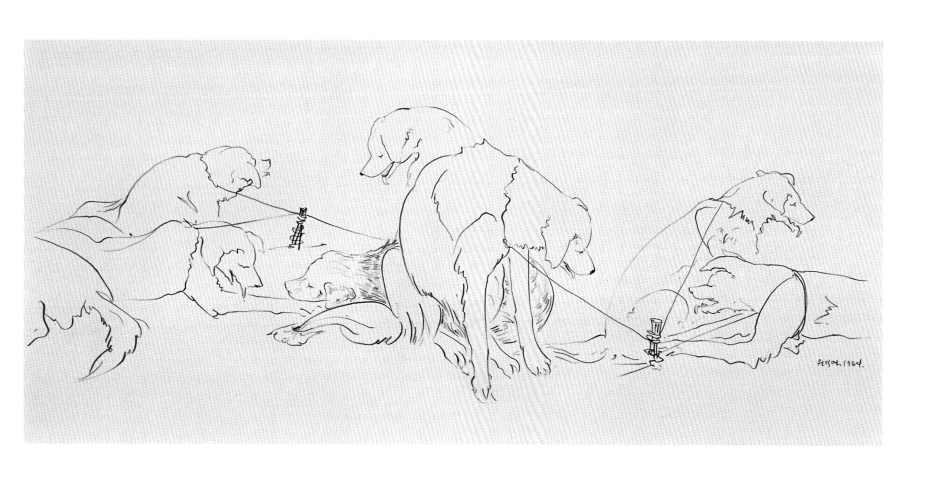

개.
53×24cm.
1964.

고독한 녀석.
42 × 36cm.
2000.

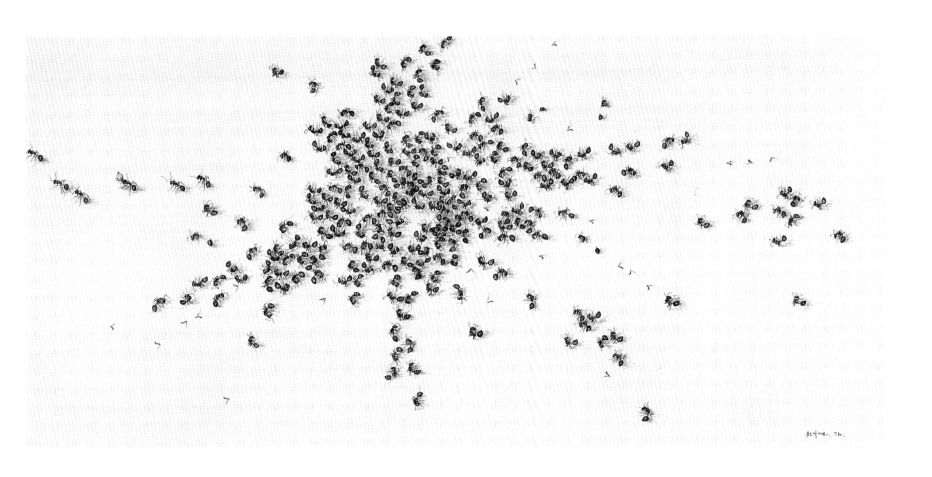

개미.
79×36cm.
1976.

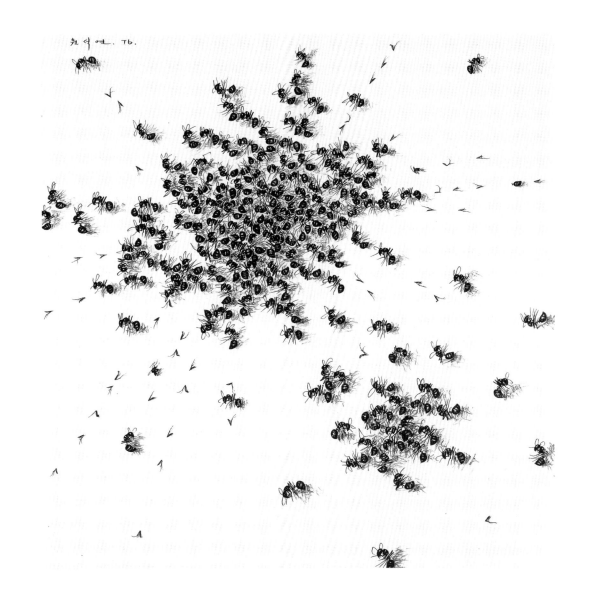

개미.
38×36cm.
1976.

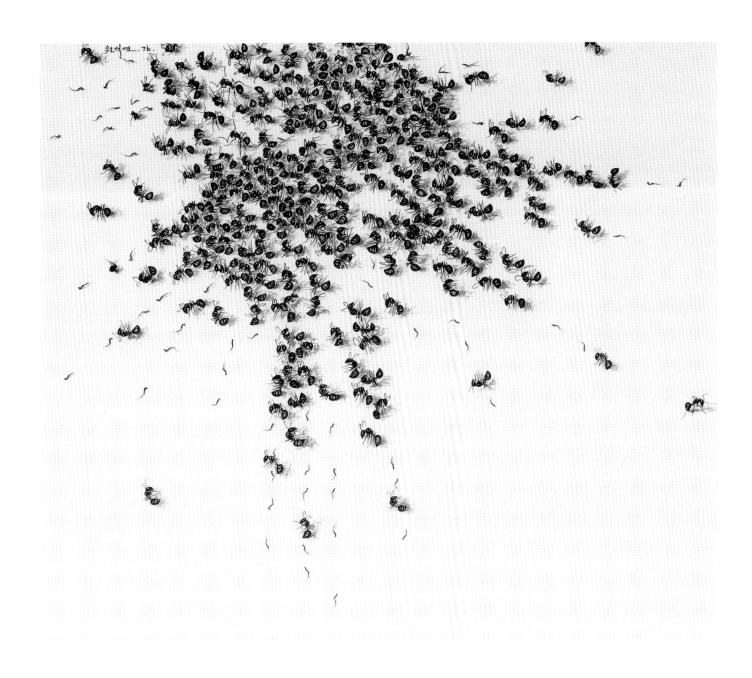

개미.
41×35cm.
1976.

1950년. (pp.188–189)
147×64cm.
1956.

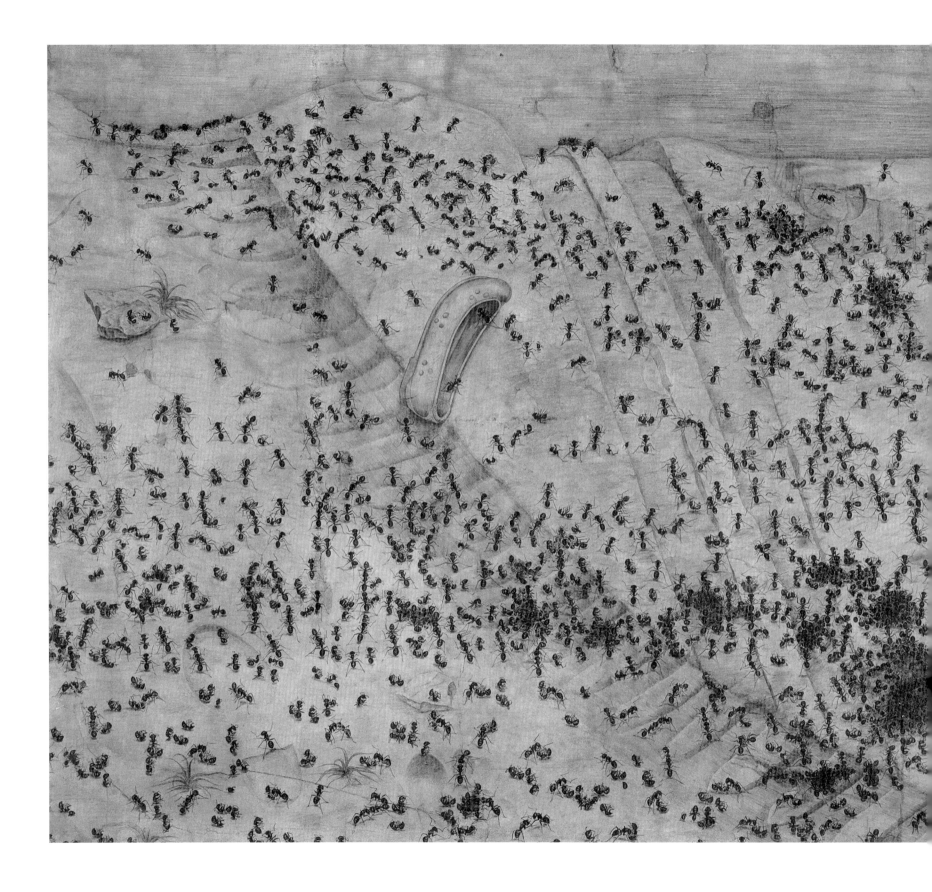

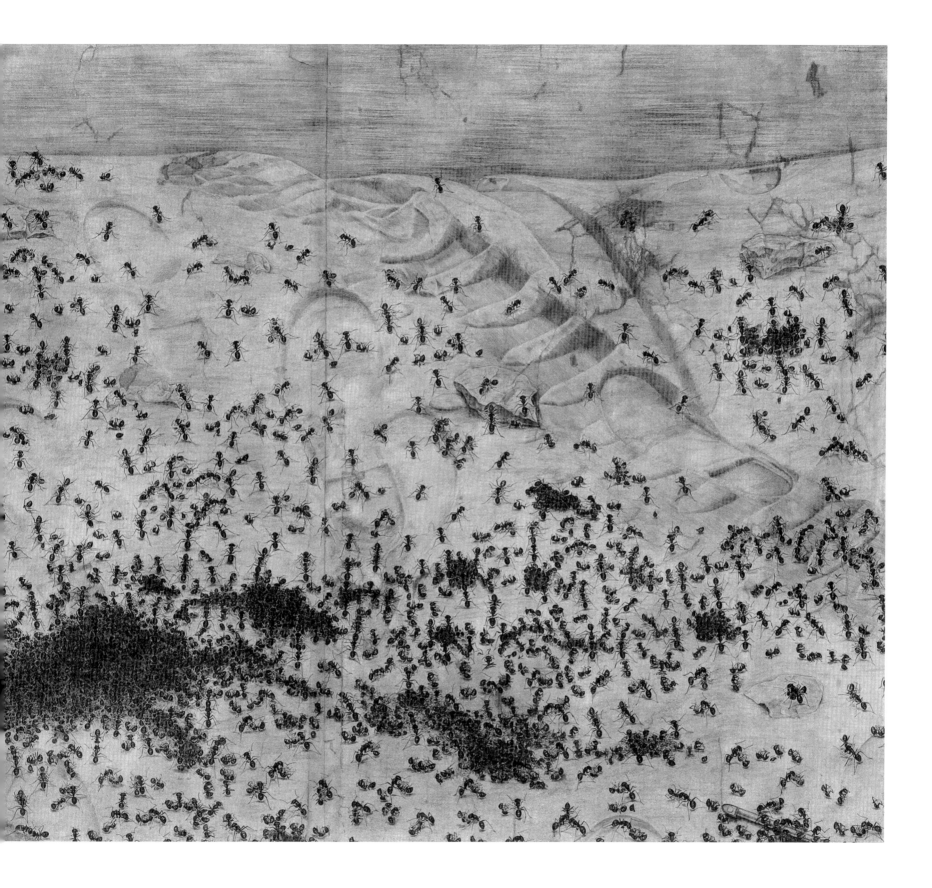

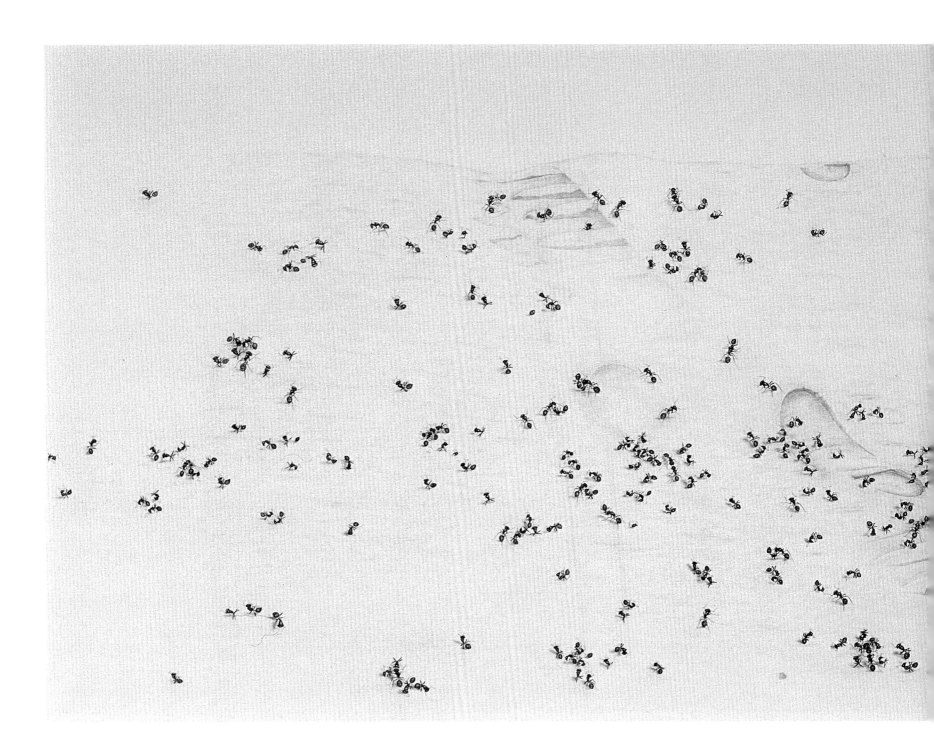

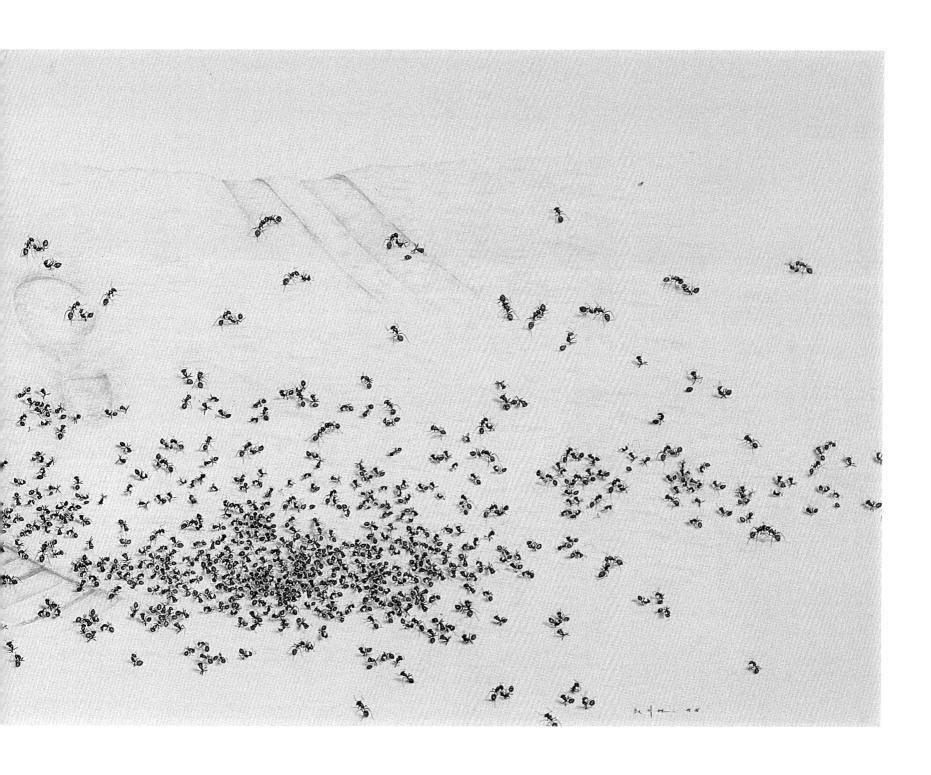

개미.
198×71cm.
1988.

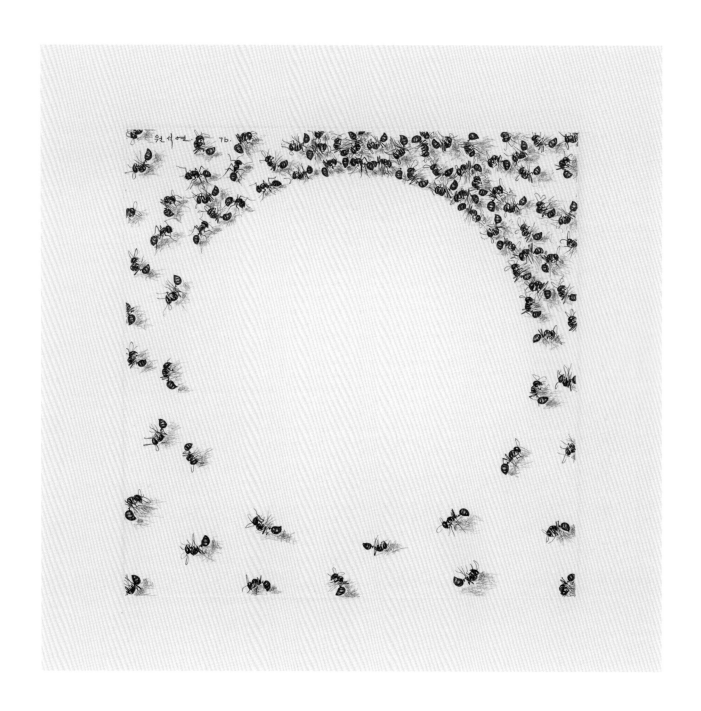

개미.
36×35.5cm.
1976.

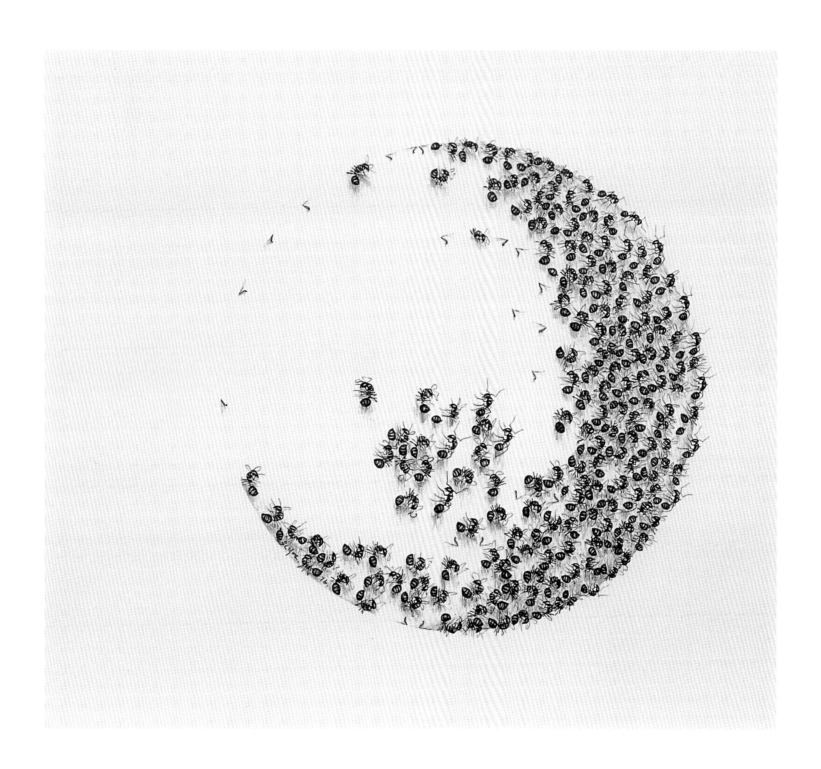

개미.
40×35cm.
1976.

근면.
70 × 24cm.
1986.

개미.
32.5×23.5cm.
1988.

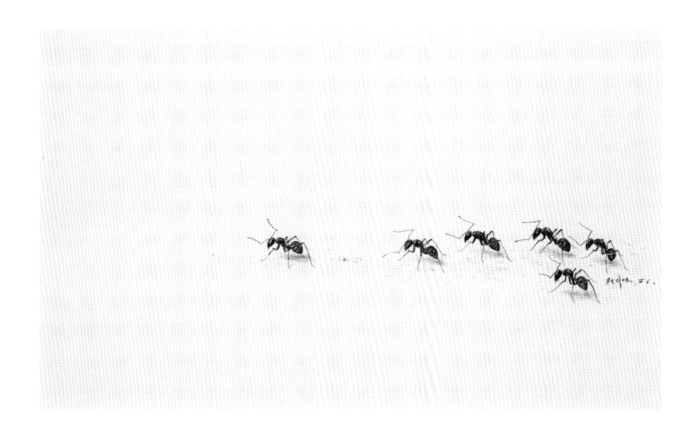

개미.
23 × 13.5cm.
1985.

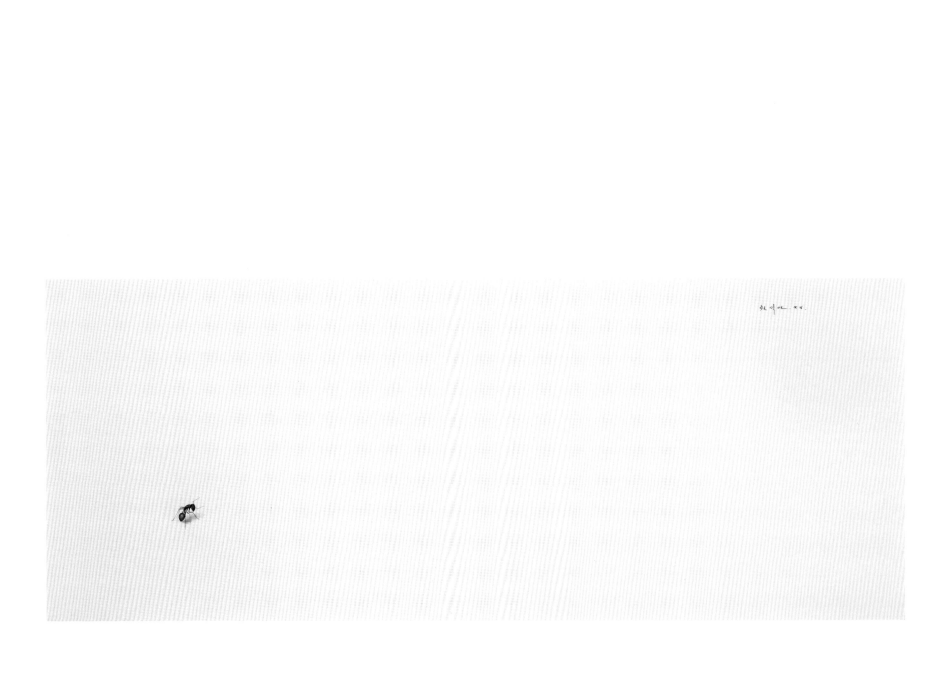

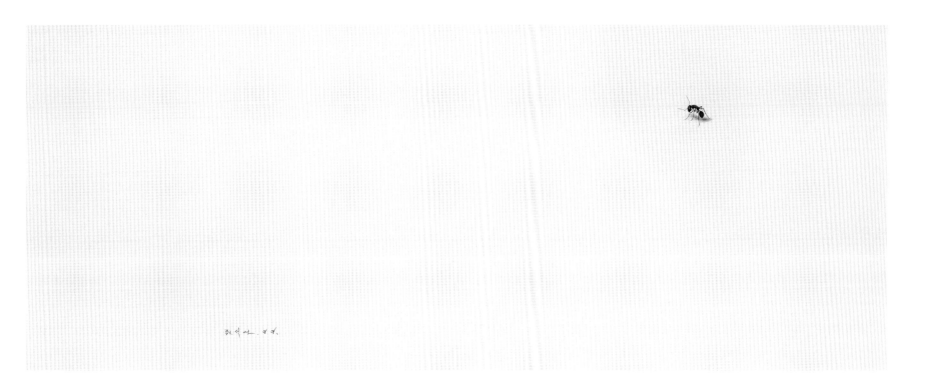

고독한 녀석.
79×30.5cm.
1988.

고독한 녀석. (p.198)
79×30.5cm.
1988.

고독한 녀석.
30×30cm.
1988.

최선의. 표현.

DOCUMENTS 記録

원석연을 향한 시선들

회고와 평문

원석연 개인전에 부쳐

유준상(劉俊相) 미술평론가

미도파 화랑 개인전 서문. 1975. 12.

원석연(元錫淵) 씨는 연필화(鉛筆畵)를 그리는 작가로서는 우리나라에서 유니크한 존재로 알려진 분이다. 그의 섬세한 터치는 한국적 풍물의 실제들을 유감없이 재현하고 있으며, 굴비나 마늘, 징검다리와 초가집 들은 그가 즐겨 다룬 소재들이다. 굴비의 비늘 하나, 초가의 짚 한 가닥도 그의 시야에서 벗어날 수 없었다. 한편 이러한 그의 재현력(再現力)은 그가 본질적으로 사변적(思辯的)인 예술가가 아님을 증명한다.

여기서 말하려는 사변적이란 순수 조형의식으로서의 구성력을 말하며, 그가 긋는 어떠한 연필의 궤적에서도 기하적(幾何的)이고 추상적인 선맥(線脈)이 보이지 않는 데서 비유하려는 뜻이다. 바꿔 말해서, 그는 본능적인 충동으로 그림을 그리는 작가가 아니다. 바로 눈앞의 현실을 재현하려는 충동으로부터 출발하고 있는 작가라는 뜻이 되겠다.

그리고 이러한 그의 작가적 입장이 그를 강인한 생활의 기록자(記錄者)로 만들고 있으며, 따라서 그의 예술은 허공에서 찾아지는 게 아니라, 바로 그가 서 있고 살아가는 눈의 높이에서, 지상의 높이에서 재현되고 있다.

황해도(黃海道) 신천(信川)이 고향인 그는 단신으로 월남, 많은 생활의 현장들을 겪어 왔으며, 연필 한 자루에 생애를 걸어 왔다. 그리고 이러한 그의 불굴의 강인성이 한 가닥의 실마리도 놓치지 않고 그의 화면(畵面)에 기록되어 나갔다. 그것은 그의 인간경험이었고, 삶의 거울이기도 하다.

그에게서 연필자루를 빼앗지 않는 이상 그는 그림을 그릴 것이며, 그것은 그의 머릿속에서 절로 우러나오는 게 아니라 바로 우리들을 둘러싸고 있는 현실의 재현인 것이다.

원석연 작품전

이경성(李慶成) 미술평론가

유나화랑(裕奈畵廊) 개인전 서문, 1985. 3.

회화표현은 재료에 따라서 그 미적 효과가 달라진다.

화가들이 흔히 쓰는 재료로서는 연필, 콩테, 파스텔, 그리고 유화물감 등이 있다. 그 중에서도 연필은 가장 오래되고 기본적인 표현 매개체이다.

오늘날 연필로만 그린 그림을 데생이라고 하여 그림의 밑그림을 형성하고 있지만, 다양한 소재 개발을 하고 있는 현대미술에서는 드로잉이라고 해서 현대미술의 하나의 장르를 이루고 있다. 그 연필도 과학의 발달에 따라서 여러 가지 성질의 연필이 발달되어서 표현의 영역을 확대시키고 있다.

화가 원석연은 1945년 첫번째 서울 미공보원 개인전 발표 이래, 꾸준히 단일 재료로써 자기 예술을 추구해 오는 특색있는 화가이다.

그의 작품에 기초를 이루고 있는 것은 자연주의로서, 정확한 관찰과 그 관찰을 바탕으로 해서 실현되고 있다.

그의 관찰은 그의 작품에 핵심을 이루고 있는 것으로, 생물학자와 같은 정확하고 냉철한 시각과 대상을 분석하고 꿰뚫는 인간적인 심성이 대상을 단순한 대상으로 보지 않고 문제 설정을 통해서 그 사상의 근거를 만들고 있다. 단순한 풍경을 그 풍경이 형성하고 있는 인문적인 의미를 찾아내고, 인간을 관찰하고 묘사하되 사회학적인 근거에서 그 대상을 해석하고 처리하고 있는 것이다.

또한 그 표현은, 수없는 연필질의 반복에서 얻은 물질감과 독특한 마티에르로써 표현 이상의 리얼리티를 실현하고 있는 것이다.

이때 그가 후천적 노력으로써 얻은 세밀 정확한 기술은 그의 사상을 전달하는 데 중요한 역할을 한다.

색채에의 욕망을 억제하고 화가 원석연이 연필만으로써 회화 형성을 하는 이유는 과연 무엇인지 모르겠다. 그것은, 연필 색깔이라는 단조 속에서 다양을 찾는 수도자적인 금욕이 그와 같은 결과를 자아냈는지도 모른다.

수묵화가들이 다양하고 풍부한 색채의 유혹을 물리치고 오직 흑과 백의 수묵의 세계에서 무한대의 아름다움을 탐구하는 자세와 일맥상통하는지도 모른다.

우리나라에서는 연필화라는 분야가 그리 활발하지 못하고, 회화 하면 색채를

수반하는 평면묘사로 규정되어 있지만, 서양에서는 연필화라는 하나의 예술적 장르가 그 나름대로의 전통과 가치를 지니고 있다.

그러한 한국의 현실에 있어서 연필이라는 단일재료를 써서 오로지 자기의 세계를 구축하고 독특한 아름다움을 창조하고 있는 화가 원석연은 아주 귀한 특이한 존재일뿐더러 가치있는 존재라고 생각된다.

원석연, 그 연필화의 감동과 신비

이구열(李龜烈) 미술평론가

그로리치 화랑 개인전 서문. 1989.

오로지 연필그림으로만 평생을 일관하며 그것으로써 뚜렷한 독자적 회화예술을 실현시킨 화가는, 국내에서는 물론이고 세계적으로도 아마 원석연뿐이리라. 그는 그림생활을 시작할 때부터 연필 한 자루만으로 흰 종이와 대결한 끈기찬 연필화 일변도의 화가로서, 지금도 비상한 솜씨와 독특한 회화정신을 감탄스럽게 발휘하고 있다.

그것은 작가가 생리적으로나 기질적으로 색채를 일절 배제한 연필그림의 참맛과 묘미에 스스로 몰입하려 했고, 그것으로 자신의 회화감정을 충족받을 수 있었음을 말해 주는 것이다. 뿐만 아니라, 그러한 연필작업만으로도 표현적 깊이와 예술적 차원이 가능하며, 회화예술의 한 진수(眞髓)가 충분히 성립될 수 있다는 신념을 갖게 했던 것이다.

그가 연필화만 그리게 된 것은 가난해서 유화재료나 다른 색채재료를 쓸 수 없었던 것이 아님은 말할 나위도 없다. 그것은 그의 성격과 철저한 고집 및 남다른 도전의식으로 연필화를 선택하고 관철한 것이었다. 그의 순수한 연필화는 인물, 풍경과 주변에서 그의 눈을 끌어당긴 사물의 존재를 주제 삼음에 있어서 그 실존성의 본질 및 정감의 치밀한 사실적 묘파(描破)로 집중되었고, 그 방향으로 집요하게 추구되었다. 그로써 그는 연필화의 보편적 한계를 진지한 예술형태로 독자화시킬 수가 있었다.

미술학도 때에 도쿄에 가서 한동안 수업을 했던 그는, 민족해방 직후 고향인 황해도 신천에서 즉시 월남하여 연필화가로 일관했다. 그는 어떤 공모전에 응모하거나 미술단체 가입 등의 화단 진출, 편리 혹은 효용성을 일절 외면한 가운데 처음부터 개인전으로 자신을 부각시켰다. 그러한 측면에서도 그의 특이한 자부심과 어떠한 타협(회화방법 및 사회관계 등에서)도 배격하려고 들었던 자기확보의 기질이 역력히 반증돼 있다. 반면, 그는 자신의 작업에 철저히 충실하는 태도를 취했던 것이다.

그는 이십대 후반의 청년화가 때부터 그 후 그의 대명사가 된 '개미화가'로 정평이 날 만큼 세밀한 연필작업으로 수백 마리 이상의 개미떼를 소재 삼은 놀라운 그림을 연작하기 시작했고, 그 밖에 서민생활 속의 마늘 타래, 굴비 묶음 등

을 소재 삼아 경이로운 세밀화(細密畵) 작업을 보여 주고, 고난으로 찌든 늙은 노인의 주름살투성이의 얼굴 표정 등을 묘파하는 데 집착했다. 그런가 하면 풍경그림으로 시골의 원두막, 개천의 낡고 망가진 나무다리, 한촌(閑村)의 초가집과 잡목의 서정 등이 각별한 작품충동의 대상으로 포착되어 그려지곤 했다.

육이오 전쟁 직전인 1950년 3월, 서울에서 이미 몇 번째의 연필화 개인전을 가졌을 때에, 지난 날 독일에 유학하고 근 이십 년간이나 내처 유럽에서 활약한 화가였던 배운성(裵雲成)은 다음과 같은 찬탄의 글을 썼다.

"군(君)의 모티프를 선택하는 솜씨와 선의 힘과 광음(光陰)의 조화야말로 소묘가(素描家)로서 벌써 일가(一家)를 이루었다고 본다."

앞의 인용문의 '소묘가'란 탁월한 소묘 능력의 화가란 뜻의 보통용어로 쓰인 셈이지만, 원석연의 소묘는 단순한 데생 범주의 단색 선화(線畵) 이상의 본격적 회화작업이라는 데에서 이색적으로 특출한 평가를 받을 만했던 것이다. 1950년대 초기의 개인전 때에는 대선배 양화가 이봉상(李鳳商)이 신문에 기고한 평문(評文)에서 역시 감탄의 말을 썼다.

"이 작가의 작품에는 우리의 심정을 흥분시키며 유인하는 커다란 요소가 있는 성싶다. 기실은 연필화에 대한 관심이 그다지 대단치 않았던 것이 사실인데, 이번의 원석연 씨의 연필화를 보고 필자 자신 예상 외의 수확도 있었고 감명이 깊었던 것이다."

앞의 필자는 '수만 마리(그렇게 느껴졌던 듯) 개미떼'의 파격적인 대작 화면 앞에서 특히 감명을 받았던 점을 앞머리에서 상세히 언급하고 있다. 곧, 연필로 치밀하게 그려진 바글바글한 개미떼의 생태묘사와 그 무한한 생명감의 움직임이 감복할 만큼 묘파된 점과 그것이 내면적으로 상징해 보인 미물과 인간사회의 생명적 동질성 등에서 놀라운 작품성을 파악했던 것이다. 그 뒤 크게 소문 없이, 또 (작가 자신) 대외적인 반응에 관심 없이, 서울과 부산 등지에서 수십 회의 개인전을 거듭할 적마다 동료화가와 평론가, 혹은 신문으로부터 대체로 같은 감동의 평가와 찬사를 받았다.

이번 개인전에서도 원석연은 지난 수십 년간 각별한 시각으로 줄기차게 소재 삼아 온 개미 소재를 비롯한 독보적 연필화 세계를 경탄스럽게 발표한다. 우선 수백 마리인지 수천 마리인지 헤아릴 수 없는 개미떼의 대작 외에도 흰 종이(최근에는 회화용 특수지보다는 표면이 반반한 두꺼운 모조지 혹은 마닐라지 등을 많이 이용하고 있다)의 원상(原狀) 평면 자체를 대담하게 화면 공간으로 삼고 밑이나 어느 부분에 단 한 마리의 개미를 출현시키고 마는 수법 등으로 아주 매혹적이게 한 작품 등이 '개미화가'의 진면을 재확인시킨다.

그 밖에 역시 종래의 내면인 마늘, 명태, 꽁치, 게 등이 짚대에 줄줄이 엮이거나 일부가 빼어져 소비된 형태의 생활 실태로 그려지고, 시골 곳곳에서 만난 호젓한 풍경의 초가 한 채와 주변의 잡목, 개천의 엉성한 나무다리, 미루나무 위의 까치집 혹은 나뭇가지에 붙은 이름 모를 새둥지 하나 등이 종이 바탕의 대부분을 차지하는 평면공간의 시각적 대기감(大氣感) 또는 개방감 속에 대단히 시정

적(詩情的)인 밀도의 묘사로 출현한다. 그런가 하면, 어부의 갈고리 혹은 곡괭이 하나를 농촌과 노동자의 삶의 표상으로 삼으려고 한 듯한 심의적인 작품도 있다.

그 연필화들은 부드러움과 강도가 조절된 세밀한 질감의 묘사와 표현적 완벽성 등으로 인해 확대경으로 세부를 살펴봐야 할 만큼 정밀하게 이루어져 있고, 얼핏 보아서는 인쇄된 화면으로 착각할 정도이다. 그리고 근래에 와서 더욱 대담하게 설정되고 있는, 그려진 소재와 여타 공간인 흰 종이 바탕의 선명한 관계설정 및 표현감정의 연장적 계산 등은 이 작가의 신비스런 마력이자 특이한 화면 창조이다. 그것은 일종의 철학적 사유적 공간미학의 실현이고, 그려진 사물과 자연풍정의 공간구성 및 정감적인 핵심의 강조 등도 모두 그러한 엄격한 표현행위로 구현되고 있다.

"연필색도 색이다. 구사하기에 따라 얼마든지 색감과 질감을 나타낼 수 있다"고 작가는 말한다. 전통적인 수묵화의 미학이 본질적으로 '묵오채(墨五彩)'의 원리에 기초해 있다는 표현사상과 원석연의 '연필 오채론(五彩論)'의 신념은 상통된다. 재료와 기법상으로만 다를 따름이다.

극묘(極妙)한 내면의 매혹적 연필화 세계

이구열 미술평론가

청담갤러리 개인전 서문. 1991. 9.

미술 창작에서 가장 핵심적인 가치는 작가의 표현수법에 빚어져 있는 특질적 요소와 그 세계의 내면적 깊이이다. 그것은 감상자와 이해자의 감동 또는 각별한 미적(美的) 충족을 낳게 하는 구체적인 본질이다. 따라서 차원 높은 미술작품의 정신적 찬미자나 참된 애호가는 작가마다 각기 다른 수법과 형식의 표현형태 및 그 내면적 특징의 다양한 조형미에 따라 그들의 교양적인 감수성과 감상의 기쁨을 깊이 맛보게 되는 것이다. 다시 말해서 작가의 다른 독특한 개별적 창작성의 기치야말로 무엇보다도 존중과 평가의 본질적 대상인 것이다.

전에도 여러 기회에 썼지만, 화가 활동의 초기 단계에서부터 철저하게 연필 그림만을 고수하여 그 세계로 자신의 독자적 회화경지를 뚜렷하게 실현시킨 원석연의 존재는 국내에서는 물론 외국에서도 유례가 없을, 완전히 이색적인 예술가상(藝術家像)이다. 올해로 칠순 노경(老境)에 접어든 그의 놀라운 세밀묘사와 명상적 혹은 시적(詩的)인 시각의 연필화 투쟁은 근 반세기의 연조로 일관된 세계이다. 그 끈기와 집념 및 한시도 흔들림이 없었던 외곬의 연필화가 자세는 실로 경탄스러울 따름이다.

원석연의 연필화 전념은 해방 직후에 황해도 신천(信川)에서 월남하여 서울에서 고난의 화가생활을 시작할 때부터 이루어졌다. 그것은 유화재료의 경제적 부담 때문에서가 아니라, 그가 적절히 선택하여 예리하게 깎은 연필로 그의 기

질을 만족시킨 치밀한 묘사의 화면을 창출하는 데 스스로 충족을 받고, 그로써 자신의 예술 의지를 남다르게 관철할 수 있다는 결심과 자부심에서 비롯된 것이다. 그러한 결심과 자부심 자체가 이미 비범하고 특출한 것이다.

동양의 전통적인 묵화가 먹물의 단색화이면서 감상자에게 체험적인 자연색상의 심의(心意) 작용을 수반케 하는 데에서 '묵오채(默五彩)'란 말이 있듯이, 원석연은 "연필화도 느끼기에 따라서는 자연의 색감이 내재돼 있다"고 말한다. 그것은 사실이다. 그가 수십 년 지속한 대표적 소재인 경이로운 세밀기법의 개미 그림이나 마늘 타래 또는 굴비 묶음 등의 연필작업은 그 표상과 질감에 따라 현실적 색상감이 저절로 느껴지는 효과를 조성시키고 있는 것이다.

원석연의 그 탁월하고 독보적인 연필화 세계는 육이오 전쟁 직전인 1950년 3월에 서울에서 여러 번 가진 연필화 개인전 때에 배운성(裵雲成) 같은 국제적 미술활동 경력의 화가가 신문에 쓴 평문에서, "모티프를 선택하는 솜씨와 선의 힘과 광음(光陰)의 조화야말로 소묘가(素描家)로서 벌써 일가(一家)를 이루었다"고 격찬했을 만큼 이십대 청년화가 시기에 이미 뚜렷하게 성립되고 있었다. 그 뒤로도 그의 매혹적인 연필화 작업은 많은 평자에 의해 감탄과 찬미의 내면으로 거듭 이채로운 평가를 받았다.

반면, 그는 유달리 강한 자부심과 자기 중심의 기질로 어떤 미술 단체나 그룹 참가의 철저한 외면은 물론, 대다수 미술가들이 사회적 효용성 계산으로 적극 참가하려고 들었던「국전(國展)」같은 전람회에도 일절 무관심함으로써 고립에 가까운 처지를 스스로 취하였다. 그러한 측면 역시 원석연의 특이한 독존적(獨尊的) 예술가로서 성격적 태도였다.

그가 연필화로 끊임없이 소재 삼고 주제 삼은 대상은 그의 서민적인 생활환경 속의 마늘 타래와 굴비, 명태, 꽁치 혹은 양미리 등의 묶음이 보여 주는 일상적 삶과의 관계 형태 외에, 호젓하고 적막한 시골풍경의 농가, 원두막, 고목, 냇물, 까치집, 새 둥지 등 향토적 정서와 자연의 본색에 집중되었다. 그리고 몇백 마리 이상까지도 생태적으로 극묘하게 그리기도 한 개미는 원석연의 가장 대표적인 소재이다.

이번 청담갤러리에 초대 전시되는 연필화 작품도 개미 소재의 대작으로부터 앞에 열거한 원석연의 전형적인 소재가 고루 담긴 크고 작은 화면들이다. 그 화면들에서 보는 극사실적인 연필 구사의 묘사적 완벽성과 서정적 강조, 그 밖의 구도상의 매혹적인 압축 혹은 대담한 부분적 생략에 따른 공간의 파격적 묘미 등은 이 작가의 칠순 노령이 전혀 믿어지지 않는 빈틈없는 건강성으로 충일돼 있다. 그의 체력과 정신 및 표현감정 자체가 그렇게 아주 젊은 상태인 것이다.

그러면서 그 화면의 섬세하고 정감 깊은 시각은 솔방울이 매달린 솔가지 하나, 귀여운 새 둥지가 붙은 잡목까지, 까치집이 향토적 정취를 자아내고 있는 높다란 잡목 풍경의 묘사 등에 농밀하게 집중돼 있다. 물론 그러한 관조(觀照)와 시적인 심사(心思)의 표현은 쓸쓸한 시골풍경의 농가, 초가집, 원두막, 냇가 등의 소재에서도 여실히 형상돼 있다. 그의 화면의 나무들은 거의가 겨울철의 나

목(裸木)으로 그려지는데, 이는 심정적 정서감을 풍부하게 강조하려는 작가의 의도를 반영한 것이다.

원석연, 연필화로 일구어낸 상징의 세계

윤범모(尹凡牟) 미술평론가

갤러리 아트사이드 개인전 서문. 2001. 10.

참으로 이색적인 화가이다. 팔십 평생을 외길만 걸어왔다니…. 변화무쌍한 세상이요 또 이권을 찾아 분주하게 만드는 세상에서 그의 존재는 각별하다. 어떻게 '뒷전'에서 묵묵히 자신의 길만 걸어올 수 있었는가. 이 점 확실히 요즈음 젊은 세대가 눈여겨 보아야 할 대목이 아닌가 한다. 칠면조처럼 변신이 능사인 세태에서 그는 특이한 존재임은 확실하다. 그렇다고 무대 위에서 화려한 각광을 받고 있는 것도 아니다. 각광은커녕 그의 존재 자체도 크게 부상되어 있지 않다.

원석연. 1922년생이니 화단(畵壇)의 원로화가에 해당한다. 그럼에도 불구하고 그는 미술계의 주류로부터 한 걸음 벗어나 평생 작업에만 매진해 왔다. 그 흔한 그룹에도 참여하지 않았다. 뿐만 아니라 「국전」이나 공모전 같은 데도 외면해 왔다. 그러니까 화단의 헤게모니 싸움과 담을 쌓고 살아왔다는 이야기가 된다. 이는 그의 고고한 성품을 말해 주는 측면이 된다. 미술계의 야인으로서 자기 세계를 지킨, 흔치 않은 경우에 해당한다. 우리 시대에 야인화가가 있다니, 이는 경이적인 이야기이다. 참으로 이색적인 화가임에 틀림없다.

그는 평생을 연필이라는 매체로 예술적 승부를 걸어 왔다. 이 점은 원석연이라는 화가를 더욱더 소중하게 하는 부분이 된다. 일반적으로 연필화는 마이너 장르로, 이른바 인기종목이 아니다. 때문에 연필화로 평생을 걸어온 화가는 만나기 어려웠다. 원석연의 작가적 태도에서 우리는 수도승과 같은 분위기를 느끼게 된다. 이는 구도자와 같은 투철한 철학이 없이는 불가능한 작업태도이기 때문이다. 어떻게 반세기 이상을 연필 한 가지로 자신의 예술세계를 구축할 수 있단 말인가. 참으로 놀라운 일이 아닌가 한다.

그의 연필화는 무엇보다 세필로서 섬세하다는 특징을 가지고 있다. 대상을 깊이있게 파고 들어가는 소묘력은 가히 독보적이다. 원래 그는 개미화가라는 별명을 얻었을 정도로 수많은 개미떼를 섬세하게 그리는 특기를 가지고 있었다. 실물대로 수천 마리의 개미를 그리는 그의 치밀함과 작업방식은 감탄사를 부르기에 충분했다. 그렇다고 숫자만으로 개미의 세계를 파악하는 것은 아니다. 경우에 따라서는 커다란 화면에 단 한 마리만의 개미를 정밀 묘사하여 고적(孤寂)한 세계를 표현하기도 한다. 근래 작가는 단 하나의 사물을 묘사하여 고적한 세계를 상징화하곤 한다. 텅 빈 공간에 놓인 사물 하나, 그것은 이미 묘사된 형상으로서의 사물이라기보다 하나의 상징이 된다. 잎새 하나 없는 나무 한 그루, 거기에 새 둥지 하나만 남아 있다. 혹은 적막한 벌판에 원두막 하나만 외롭게 서 있

다. 이는 집 한 채만 서 있는 풍경과 맥락을 같이한다. 근래의 작가는 이렇듯 단 하나만의 사물을 커다란 공간에 응축시키는 작업을 선호했다. 이는 곧 고독한 존재, 팔순 화가의 내면세계와 같은 맥락에서 해석된다.

사물에의 관찰과 그것의 내밀한 형상화 작업은 하나의 묘사라기보다 그 작업 과정을 통하여 자기를 관조하는 행위와 같다. 그래서 그의 작품에서 철학적 사유의 무게 같은 것을 감지할 수 있게 된다. 그가 그린 가시철망의 한 부분이라든가, 혹은 호미, 낫, 가위 같은 사물의 정밀 묘사는 단순 묘사라기보다 상징성이 강한 선화(線畵)와 같은 분위기를 자아낸다. 가시가 돋보이는 철망의 한 부분, 그것은 분명히 철망 이상의 의미를 내포하고 있다. 상징시의 세계와 같다. 이렇듯 차분한 세계는 굴비 같은 이지러진 형태에서 하나의 파격을 이루기도 한다. 절규하는 모습은 또 하나의 상징성을 이끌어낸다.

원석연의 풍경, 그것은 자기 관조에서 얻어진 상징세계이다. 비록 사물의 형상을 통하여 무엇인가를 묘사하고 있지만 그의 작업은 이미 형상 그 너머의 다른 세계로 우리를 인도한다. 거기서 관조를 통한 고적한 존재의 의의를 생각하게 한다.

원석연, 연필화의 세계

오광수(吳光洙) 미술평론가

갤러리 아트사이드 원석연 일 주기 추모전 서문. 2004. 10.

원석연을 두고 '이색작가'라기도 하고 '열외적인 작가'라기도 한다. 평생 연필화만 그려 왔으니까 이색작가일 수밖에 없고, 한국미술계에 소속되어 있으면서도 어떤 그룹에도, 어떤 초대전에도 끼지 않았기 때문에 열외적일 수밖에 없다. 이 같은 이력만 보아도 그가 얼마나 외고집의 예술가인가를 짐작할 수 있을 것이다. 미술계 인사들도 그를 가리켜 비타협의 작가니 화단의 이단아니 하고들 평가하고 있다. 그러다 보니 일정한 소속의 화랑도 없고 주변에 사람들도 많지 않음은 당연하다. 변화가 많은 사회, 부침이 심했던 세월 속에 살아야 했던 그로서는 다른 누구보다도 고통이 심했을 것임을 미루어 짐작할 수 있다. 일생을 어디에도 얽매이지 않고 연필과 종이로만 살아온 그의 삶과 예술의 궤적은 그런 만큼 인고의 나날로 점철되었다 해도 과언이 아닐 듯하다.

내가 처음 원석연의 작품을 대한 것은 1955년 부산 미화랑에서가 아닌가 기억된다. 그때 받은 충격은 오랫동안 뇌리에서 지워지지 않았다. 어떻게 저렇게까지 세밀묘사가 가능한지에 대해 자문한 기억이 뚜렷하다. 1959년 부산 공보관 화랑에서 보았을 때는, 나는 이미 미술학도였던 터라 단순한 정밀묘사의 수준에서 가히 벗어나지 않는다고 평가해 버렸다. 한 십 년이 지난 1968년 서울 신문회관 화랑에서 보았을 때는 새로운 감흥을 자아내었다. 아, 아직도 이 화가가 연필화만을 그리고 있구나 하는 경외감과 더불어 이건 단순한 정밀묘사 수준이 아

니지 않느냐는, 당시만 하더라도 누구 하나 거들떠보지 않는 장르를 고집하고 있다는 자의(自意)의 투철함에 나도 모르게 빨려들면서 그의 예술이 받아야 할 정당한 몫이 있다는 것을 깨달았다. 그리고 오랜만에 본 1991년 갤러리 현대에서의 개인전은 마치 오래전에 헤어졌던 반가운 사람을 우연히 만나는 것 같은 새로운 감회를 자아내었다.

생전의 원석연 화백은 과묵한 편이었고, 당찬 외모에 꿰뚫어 보는 눈길이 인상적이었다. 예술가들은 그 외모에서 어느 정도 그의 예술의 분위기를 가늠하게 하는데, 원석연 화백도 그 외모에서 고집스런 작가의식을 충분히 반영하고 있었다. 외고집의 예술가인 만큼 그의 경력에 대해선 알려진 것이 많지 않다. 일본 도쿄 가와바타에서 미술수업을 받았고 해방 직전 고향에 돌아와 독립운동에 연계되어 한때 옥살이를 했다는 것, 해방 후 월남해서 작고하기까지 삼십칠 회의 개인전을 기록했다는 것이 전부이다. 그가 어떻게 연필화에 집착하게 되었는지에 대해선 아는 바가 없다. 그 자신도 이에 대한 구체적인 언급을 한 적이 없는 것으로 알고 있다. 그렇긴 하지만 연필 속에 음(音)과 색(色)과 시(詩)가 있다고 갈파한 그의 내면의 소리에 귀 기울이다 보면 연필화라고 해서 그리지 못할 것이, 표현하지 못할 것이 있겠는가 하는 자각이 자연 외곬의 연필화로 나아가게 한 것이 아닌가 생각된다.

대부분의 사람들은 그의 작품을 두고 정밀묘사로만 치부해 버린다. 사물의 객관적인 묘사라는 점에선 정밀묘사의 영역에서 벗어날 수 없지만, 단순한 외양만 충실하지 않는 내면성의 추구에서 이미 정밀화 수준을 벗어나고 있음을 발견하게 된다. "나무를 볼 때 나무의 가지를 보지 말고 나무를 지탱해 주는 뿌리를 보라"고 한 그의 말에서 엿볼 수 있듯이, 단순한 사물의 외관에 얽매이지 않고 그것의 내면을 투시하려고 한 점이 역력히 드러난다. 이 점은 그가 미술학교 시절 석고데생을 거부한 사건에서도 이미 예고된 바 있다. 왜 석고를 그리지 않느냐는 선생의 물음에 "무릇 그림을 그린다는 것은 사물의 표면이 아니라 그 핵심, 그 내면을 그린다는 말인데, 석고상처럼 속이 비어 있는 대상은 그리고 싶지 않다"는 답변 속에서도 사물의 외양이 아니라 내면을 보아야 하고 생명을 구현해 내어야 한다는 자신의 예술관이 뚜렷하게 표명되어 나왔음을 엿볼 수 있다.

그가 많이 그린 소재로는 개미, 굴비, 마늘, 철망 등을 꼽을 수 있고, 이 외의 일상적인 기물(器物)들을 자주 그렸다. 청계천 풍경이나 시골의 풍경을 다룬 작품도 적지 않은 편이다. 연필화니까 통상 작은 화면을 연상하지만, 개미떼를 그린 작품은 몇백 호에 해당하는 대작이다. 수천 마리의 개미떼가 움직이는 장면은, 개미의 생태계를 정확히 포착한 점도 있지만 개미의 삶을 통한 은유적인 인간세계를 읽는 내면도 발견할 수 있다. 작은 세계에서 우주를 본다는 말이 있듯이 그의 작은 화면은 우주의 질서를 압축해 놓은 듯한 또 다른 일면을 대하게 한다. 새끼줄에 엮인 굴비에선 고단한 삶의 풍경을, 예리한 철조망에선 차가운 내재적 질서와 더불어 분단의 아픔을 읽게 한다. 가설무대 같은 판자로 엮인 청계천의 풍경은 한 시대의 기록으로서 생생함을 전해 주고 있다.

원석연 화백이 가신 지 일 년이 되었다. 2001년에 이미 개인전을 개최한 바 있는 아트사이드가 그의 작고 일 주년을 기념해 마련한 이번 전시는 원석연의 전모를 다시금 엿볼 수 있는 좋은 기회로 생각된다. 특히 이번 전시엔, 발표되지 않았던 작품들도 다수 포함되어 그의 세계 전체를 정리한다는 각별한 의미도 지니고 있다.

원석연, 연필화에 담아낸 삶의 정서와 예술

홍경한(洪京漢) 미술평론가

갤러리 아트사이드 원석연 오 주기 추모전 서문. 2008. 11.

너무 흔하고 또한 누구나 쉽게 접할 수 있는 연필. 우리가 어려서부터 사용하던 이 연필이 예술가들에게는 매우 유용한 하나의 창작 도구이자 소재로 사용되곤 한다. 실제로 미술사를 들여다보면 예나 지금이나 미술인들로부터 많은 사랑을 받아 온 재료인 연필을 이용해 독창적인 작품을 남긴 이들이 적지 않음을 발견할 수 있다. 근대 걸출한 화가인 박수근(朴壽根)과 이중섭(李仲燮)은 물론, 김종학(金宗學)이나 천경자(千鏡子) 등도 우수한 연필작품들을 다수 남겼다. 이 중 이중섭이 그린 〈세 사람〉은 연필로 그린 작은 소품이지만 유화나 '은지화(銀紙畵)' 못지않은 회화성을 함유하고 있으며, 박수근의 정물과 동물, 인물 군상들, 고목나무와 같은 그림들과 생존 작가인 천경자의 연필그림 중 다수에서도 뛰어난 예술성을 읽을 수 있는 게 있다. 그런 점에서 이들의 연필화들은 단지 유화를 하기 전 데생으로서의 가치에 머물지 않는다는 평가에서 더 나아가, 작가의 작품 아이디어와 표현의 흐름이 배어 있는 완성품으로서 인정받기에 충분하다고 할 수 있다. 하지만 연필이라는 단일 재료를 통해 연필화를 독자적인 경지로 끌어올린 작가를 꼽으라면 단연 '개미화가'로 잘 알려져 있는 원석연이다.

유채와 같은 전통적인 재료들이 가장 보편적인 회화도구로서 활용되던 시절, 그는 화단에서의 좁은 입지에도 불구하고 지난 2003년 작고하기까지 팔십 평생 오로지 연필화에만 집중했던 독특한 인물이다. "작가는 타협하지 않는다. 단지 그림으로 말할 뿐이다"라고 할 정도로 두루뭉술 넘어가는 것을 싫어해 제도권에 전혀 발을 담그지 않은 채 독야청청 자신만의 예술세계를 일궈 온 고집스러운 아웃사이더였던 원석연은, 그 작디작은 흑연(黑鉛) 하나로 기성 화단에 자신의 존재를 부각시켰다. 연필화라는 장르를 본격적으로 도입, 확장시켜 범접할 수 없는 특별한 예술세계를 창조한 대표적인 화가라 해도 손색이 없는 그는, 실제로 작가로 활동하던 초기 시절부터 철저하게 연필그림만을 고수하며 독자적인 회화의 경지를 뚜렷이 실현시켰다. 팔십 평생 종이와 연필로만 살아온 집념과 끈기의 작가였던 원석연은 처음부터 연필화에 대한 애착이 남달라, 언제나 종이와 연필을 지니고 다녔으며 "연필의 선에는 음과 색이 있다"거나 "리듬이 있고 생명이 있다"고 말할 만큼 연필화에 대한 긍지와 자부심을 강조하곤 했다.

원석연이 연필화에 전념하게 된 시기는 해방 직후 고향인 황해도 신천에서 월남하여 서울에서 생활을 시작할 무렵부터로 전해지고 있다. 때가 때이니만큼 그가 연필화에 손을 대기 시작한 이유가 고단한 작가생활의 여파에 따른 어떤 경제적 영향이라 생각하기 쉬우나, 꼭 그런 것만은 아니었다. 당시나 지금이나 비록 유화재료가 고가(高價)이긴 하나 스스로 만족할 만한 연필의 매력에 의해 연필화를 접했다는 게 보다 옳으며, 나아가 출중한 묘사력을 충족시키는 데 유화라든가 기타 수채화와 같은 유연한 물성을 지닌 재료는 맞지 않았던 것으로 여겨진다. 누구에게나 자신이 특별히 잘 다룰 수 있고 자신 있는 재료가 있기 마련인데, 그에게 연필이 딱 그런 셈이었다.

기실 그의 연필화는 뛰어난 재량을 담보하는 데 무엇보다 훌륭한 장르였다. 본인이 앞서 흡족할 정도로 자신 있는 재료였으니 당연한 얘기이기도 하겠지만, 원석연은 본능적으로 탁월한 감각과 예리한 시각으로 포착한 사물을 화면에 옮긴 다수의 연필작품으로 한국미술사에 빛나는 독보적인 입지를 구축했다. 원석연의 연필그림이 당대 화단에 어떤 영향을 미쳤는지 알 수 있는 증거는 곳곳에서 발견된다. 그 중 1950년 3월, 북한의 판화가이자 풍속을 주제로 한 토속적이고 민족적인 정서가 느껴지는 작품을 제작해 세계적으로 이름을 떨쳤던 작가 배운성(裵雲成)이 신문에 게재한 그의 개인전 평문은 이를 명징하게 하는 자료이다. 배운성은 "모티프를 선택하는 솜씨와 선의 힘과 광음(光陰)의 조화야말로 소묘가로서 벌써 일가(一家)를 이루었다"며 격찬해 마지않는 글을 남겨, 그의 그림 실력이 출중했음을 뒷받침하고 있다. 물론 배운성의 상찬은 이후 다른 평자들에 의해서도 이어졌으며, 후배들에게도 좋은 귀감으로 전이되었음은 물론이다.

하지만 이런 평가와는 달리 원석연은 오로지 그림만을 그릴 뿐 제도권에 발을 담그지 않았다. 다른 작가들이 조선총독부가 만든 「조선미술전람회」의 후신인 「국전」에 작품을 내며 기득권을 잡으려 하거나 조명받으려 했던 것과는 반대로, 그는 인기가 올라가고 많은 이들의 스포트라이트를 받을수록 오히려 철저하게 외면하는 자세를 취했다. 당시의 관념에서 볼 때 그의 그러한 행동들은 기이한 것이었으며, 스스로 고립을 자초하고 있다는 핀잔을 들을 만한 행동이었다. 하지만 그러한 측면이 오늘날 오히려 그의 예술세계와 삶을 더욱 도드라지게, 또는 그의 예술관을 보다 가치있게 하는 이유로 작용함을 부인하긴 어렵다. 그렇다면 그의 그림들은 대체 무엇을 담고 있을까. 간간이 접했던 것은 사실이나 내가 그의 그림을 대규모로 마주했던 시기는, 아이러니하게도 그가 작고한 뒤 일 년이 넘어 마련된 한 전시회에서였다. 진득하게 본 적이 없었던 터라 별 생각 없이 가벼운 마음으로 들어선 전시장에서 대면한 그의 작품들은 그야말로 무식한 관람자의 태도에 스스로 비수를 꽂을 만큼 적잖은 놀라움을 선사하는 것이었다. 징그럽도록 많은 개미들이 깨알처럼 흩뿌려진 그림과 마늘, 굴비, 풍경 등 토속적인 소재를 감각적으로 다룬 작품들을 보며 감탄을 절로 터뜨렸던 그 당시의 기억은 지금도 생생한 여운으로 자리할 정도로 인상적인 것이었다.

어떻게 까만 탄소 덩어리에 불과한 연필 하나로 저토록 풍부한 수묵화와 같은 느낌을, 그리고 다양한 색감을 나타낼 수 있을까 싶었고, 어쩌면 저토록 단순한 흑백에 기쁘고 슬픈 감정을 다양하게 녹여낼 수 있는지 궁금해, 흐르는 시간마저 뒤로한 채 한참을 들여다보았던 순간이 명징하게 남아 있다. 특히 그를 두고 왜 사람들이 '개미화가'라 하는지 단박에 알 수 있을 정도로 강렬한 포스를 전달하던 대형 '개미' 작품은 단순한 정밀묘사의 수준을 넘어 그의 연필화가 어느 정도의 경지에 이르렀는지 확연히 증명하기에 충분한 것이었다.

원석연의 여러 그림들을 보았으나, 작지 않은 크기를 지녔던 대작에 촘촘하게 박혀 있던 수천 마리의 개미떼를 사실적으로 표현한 〈전진〉이라는 제목의 그림은, 시각적 자극을 전달하기에 부족함이 없었다. 그저 가볍게 여기자면 단순한 묘사의 내공을 확인할 수 있는 정도에 그치는 것일 수도 있었지만, 사회를 살아가는 인간 군상과 개미들의 삶이 서로 그리 다르지 않다는 것을 숙지하면서부터 그것은 짧은 단면에 놓인 시지각적 인식에 국한되는 것은 아니었다.

특히 단 한 마리의 개미가 넓은 공간에 홀로 남겨져 있는 작품은 사물의 외관에 얽매이지 않고 깊은 곳에 숨겨져 있는 무언가를 요동시키는 힘을 갖고 있었다. 바스키아(J. M. Basquiat)의 모친이 피카소(P. Picasso)의 〈게르니카(Guernica)〉를 보고 눈물을 흘렸던 것처럼, 영국의 현대화가 트레이시 에민(Tracey Emin)이 마크 로스코(Mark Rothko)의 거대한 색면 추상을 보고 감동에 젖어 슬퍼했다는 것처럼, 그것은 인간적인 쓸쓸함과 허무함을 가득 내포하는 것이었다. 마치 평소 알지 못하던 감정의 여백을 휘젓는 것도 모자라 잔잔한 울림이 되어 마음속으로 여울저 들어오는 느낌과도 같았다 해도 틀린 말은 아니었던 셈이다.

세월이 많이 흐른 현재에도 그의 그림들은 감성이 가득 담긴 풍선을 바늘로 톡 터뜨릴 때 터져 나오는 형국을 하고 있음에 의심의 여지를 부여하지 않는다. 그리고 이는 '개미화가'라고 칭할 만큼 그의 여러 개미그림에서 능동적으로 발하고 있다. 하지만 그가 매번 개미만 그린 것은 아니다. 원석연이 연필을 이용해 끊임없이 소재 삼고 주제 삼은 대상은 폭넓어, 다분히 서민적인 것에서부터 박수근의 그림에서처럼 일상적 삶과의 관계형태를 드러내는 것들, 때론 심리적인 내용까지 다양했다. 〈둥지〉라든가 〈일영〉이라는 작품에서 보이듯 지극히 향토적인 정서와 자연의 본색에 집중된 작품들도 있으며, 〈장위동〉〈돈암동〉〈판잣집〉과 같은 서정적 향기가 깃든 풍경들도 많았다. 여기에 그는 〈솔방울〉〈마늘〉〈굴비〉〈명태〉〈꽁치〉 등 다양한 정물들을 그렸으며, 하나하나마다 자신만의 메시지를 은유적으로, 또는 매우 직접적인 방식으로 내재화했다.

그의 이 모든 작품들은 세밀화의 수준을 뛰어넘는다는 점에서 각별한 의미가 있다. 이 중 새끼줄에 두어 번 엮인 〈굴비〉나 〈마늘〉, 갈고리에 꿰인 채 머리만 달랑거리는 북어를 농밀하게 묘사한 정물작품들은 시대의 기록을 포함해 당시를 살아가던 힘들고 지친 우리네 삶의 풍경을 여실히 담아내고 있다는 사실에서 작가의 정다운 시선을 체감할 수 있다. 특히 석굴암(石窟庵)에 들어가 두문불출한 채 삼 개월간 선이 아닌 점으로만 그렸다는 〈문수보살(文殊菩薩)〉은 작가의 집념과 아집을 총체적으로 보여 주는 작품으로, 종교적인 성찰을 바탕으로 한

삶의 내면을 들여다볼 수 있는 수작으로 평하는 데 인색함이 없게 한다. 그의 말마따나 '음과 색' '리듬과 생명'이 하나의 서사시로 발현된 것이라 해도 과언이 아니기 때문이다.

혹자들은 그의 그림에서 다양한 색깔을 본다고 말한다. 물론 흑연 덩어리에서 컬러를 느낀다는 것은 비이성적이고 비과학적이다. 하지만 그림은 논리적으로 이해하는 것이 아니라 느끼는 것이라는 점에서 설득력이 없지는 않다. 만약 누군가 그의 그림을 접한다면 일곱 색깔 무지개가 피어나고 있음을 읽을 수 있을 것이다. 동양화의 검디검은 먹에서 여러 가지 색의 변주를 체감하는 것처럼, 그의 연필화에서도 유사한 감정을 전달받을 수 있다는 것이다. 촉촉한 질감, 다분히 관념적이며 서정적인 표현에서 현실적 색상감은 심정적 정서로 변환되고, 이는 다시 관람객마다 서로 다른 컬러로 치환되어 마음에 안착되는 수순을 밟는다. 이는 원석연 작품에서 공통적으로 드러나고 전이되는 특이함이요, 일관된 그의 삶에서 비롯되는 고유한 가치라고 할 수 있다. 한편 우리 화단에서 연필화가인 원석연의 위치는 다소 언밸런스하다. 뛰어난 작품성으로 인한 예술성은 인정받으면서도 주류와 거리를 둠으로써 소외된 감이 없지 않다. 하지만 한 작가의 작품과 삶에 대한 평가는 당대가 아닌 후대에 의해 이뤄지며 그 진정성 역시 동일하다는 점에서 비주류로서의 인식은 덧없다는 게 나의 판단이다.

연필화가 원석연 선생과의 옛 편린들

신옥진(辛沃陳) 부산 공간화랑 대표

『진짜 같은 가짜 가짜 같은 진짜』, 2011.

돌이켜 보면, 나는 살아오면서 나름대로의 독특한 환경 속에서 퍽이나 많은 기인들을 자의반 타의반 만났던 것 같다. 원석연 선생도 그 중의 한 사람임은 두말할 필요가 없다. 내가 기인이라고 명명하는 기준은, 그야말로 나의 남다른 건강 상태를 먼저 염두에 두고 상대방을 바라볼 때의 경우에 한해서다.

그 당시 (지금도 별반 나아진 것도 없지만) 나의 건강상태는 몹시 취약한 상태에 있었다. 폐결핵으로 인한 긴 투병 끝에 마침내는 늑골과 폐를 절단하는 엄청난 수술을 했고 그 여파로 몰골이 말이 아니었다. 때문에 우선 술자리만은 반드시 피해야만 할 처지에 있었다. 특히 거구의 체격에 과격하고 다혈적인 사람은 일단 멀리해야 했다. 혹시나 예기치 않은 충돌이 일어나면 몸에 치명상을 입을 수도 있기 때문이다. 하지만 사회활동을 하는 이상 조심할 것, 피할 것, 모두 가려 가며 일할 수도 없는 것이 인생사 아닌가.

예술계에 몸담은 탓인지는 몰라도 내 주변엔 항상 이상하리만큼 특이한 개성을 가진 분들이 일순 모여들었다 흩어졌다를 반복했다. 원석연 선생을 알게 된 것도 이런 시점이었다.

인간의 상호관계란 서로 좋아서 접근할 때 지속되는 게 상례이다. 그러나 원 선생과의 관계는 원 선생 쪽에서 내게 일방적으로 다가오는 관계였다. 근육질형으로 야성적 건강미가 넘치는 원 선생이, 병약한 내게는, 때로는 어떤 압박감으로 느껴져서 약간은 부담스러웠던 것도 사실이었다.

화랑을 하는 입장이다 보니 당연히 '원석연'이란 작가의 화력(畵力)은 익히 알고는 있었지만, 이제 갓 화랑을 시작한 나의 역량으로는 힘든 작가들을 위해 그 무언가를 보살펴 드릴 만한 능력이 전무(全無)했다. 내가 화랑을 시작하던 1975년경만 해도 부산에는 미술시장이란 것이 아예 존재하지 않았다. 따라서 원 선생의 작품이 예술성이 높고 독특한 작품이라는 것은 잘 알고 있었지만, 연필화를 어디에 내놓고 팔 자신은 도무지 없었다.

제대로 된 화상이라면 미래를 예측해서 좋은 작가의 작품은 미리 매입해서 차곡차곡 채워 놓아야 하는데, 그 당시에 내겐 그런 여유 자금은 단 한 푼도 없었다. 직장 퇴직금과 지참금 몇 푼을 보태어 뜻만 크게 세우고 화랑을 열었기 때문이다. 뿐더러 원 선생이 주장하는 연필화의 가격이 그 당시의 현실에 비추어 봤을 때 너무 높았기 때문에 더더욱 전시기획 같은 것은 엄두도 못 내는 처지였다.

이런 와중에서도 원 선생은 내가 전혀 예측 못 한 시간에 나의 화랑에 불쑥 나타났다간 순식간에 어디론가 사라져 버리곤 했다. 그럴 때마다 서울에서 부산까지 왔는데 식사라도 한번 대접해야겠다는 생각이 간간이 떠올라 다시 챙겨 보려 해도 한번 사라지면 연락할 방법이 없었다. 요즘만 같아도 휴대폰을 걸면 금방 소재 파악이 되는데 그때는 오리무중, 어쩔 수가 없었다.

한번은 부산 화가들이 잘 가는, 간단한 식사와 막걸리, 소주 등을 파는 통술집을 뒤졌지만 허사였다. 남들과 잘 어울리지 않는 성격의 소유자라 당연히 없었던 것이다. 아닌 게 아니라 다른 화가들도 괴팍한(?) 원 선생과 어울리는 것을 그다지 달가워하지 않는 눈치들이었다. 비유가 좀 뭣하지만, 그러다 보니 마치 외로움을 안으로만 다지며 물과 풀 한 포기 없는 사막을 방황하는 지친 늑대 같았다.

그 당시 나의 화랑은 커피, 홍차 등을 함께 파는 다방식 화랑이었는데, 내가 다른 손님들과 뒤섞여 있다가 잠깐 몸을 빼서 나올 양이면 내가 틈이 날 때만을 망연히 기다리던 원 선생이 "여봐 미스터 신!" 하며 자신의 존재를 인식시키려는 듯 무뚝뚝한 (그러나 희미한, 아주 희미한 미소를 머금은 듯 만 듯한) 표정으로 나의 손을 덥석 쥐고는 총총히 사라졌다. 가끔은 악수를 너무 세게 해 악수 공포증이 들 때도 있었지만….

생각해 보면 이런 만남은 실로 부질없는 일이었고 따라서 의미를 부여하기도 어렵다. 혹 당시에 기적이라도 일어났다면, 한번 이런 가정은 해 볼 수는 있을 것 같다. 운 좋게 화랑 사업이 잘되어 거액을 덥석 거머쥘 기회가 주어졌다면, 순수미술을 열정적으로 갈망하던 나의 청춘의 한 시절 품었던 신선한 순수성으로 말미암아 원 선생을 적극적으로 후원했을 것은 거의 틀림없는 사실이다. 그러나 꿈에서나 가능한 일이지 현실에서는 불가능한 일이지 않은가. 정작 그때 나의 현실은 화랑 문 자체를 닫았다 열었다를 거듭할 때니까 그건 진정 실현성

없는 바람이었다.

나는 원 선생의 작품을 늘 좋아하고 탐냈다. 그러나 전시 초청을 위해 원 선생을 찾은 적은 한 번도 없었다. 화랑 개관 후 수년 간에 걸쳐 작품을 살 만한 경제적 여유를 구축하지 못했던 것이다.

그런데 언젠가 서울에 올라갔다가 짬을 내어 선생 댁을 한번 방문해도 괜찮겠냐고 전화를 한 적이 있었다. 왠지 가슴에 늘 미안한 마음이 남아 있어 간단한 선물이라도 하나 전할까 해서였다. 워낙 자존심이 강하고 신경이 예민하신 분이라 자칫 잘못 전화를 했다간 일언지하에 거절당하지 않을까 하는 두려움과, 인사차 그냥 들르려는 것인데 혹여 전시 초청을 위한 방문으로 잘못 받아들일까 싶어 꽤나 신경을 써서 조심스럽게 전화를 걸고 댁을 방문했다.

우이동 쪽에 있는 소담한(?) 원 선생 집을 들어서면서 두 가지 점에서 화들짝 놀랐다. 연필화가의 처소임을 묵시적으로 알려 주었던 현장. 앉은뱅이 책상 위에 너무나도 정성스레 깎은 연필들이 가지런히 풍부하게 연필통에 꽂혀 도열해 있는 게 아닌가. 초등학생이 있는 집도 아닌 노인네의 집에 온갖 정성이 담겨 마치 기도하는 심정으로 깎은 듯한 연필들을 본 순간, 나는 숙연해지면서 어쩐지 압도되는 느낌이었다. 유화 물감과 온갖 색채에 묻혀 헝클어진 붓들과 린시드 기름 냄새가 진동하는 다른 화가들의 아틀리에와는 너무나 다르게 공간이 잘 정돈되어 있었기에, 주위가 적요(寂廖)에 휩싸인 채 마치 갑자기 시간이 정지된 듯 느껴졌다.

두번째 놀란 것은 차를 끓여 내온 사모님을 본 순간이었다. 대단한 미인이었다. 평소 내색은 전혀 않지만 깊은 청빈이 몸에 배어 있는 선생께 이런 미인 부인이 있었다니…. 그리고 그 당시 내가 얼핏 본 느낌으로는 한없이 서글퍼 보이는 살림살이에도 맑은 표정으로 내조를 하고 있다는 자체가 나를 더욱 슬프게 했다. 만일 그때 내가 다른 용도의 돈이라도 가진 게 있었다면 다 드리고 나왔을 것 같은 기분이었다. 그러나 나 역시 부산 내려갈 여비 정도의 엷은 돈만이 호주머니 속에 쓸쓸히 구겨져 있을 뿐이었다. 형언할 수 없는 궁핍에 휩싸인 선생의 집을 나와서 부산행 열차에 올랐다. 내려오는 기차에 기대어 '왜 사람은 자기 의지와는 아무 관계없이 태어나서 이런 고초 속에서 어렵게라도 생을 유지해야만 하는가'라는 우울한 생각에 골몰하다가 그 긴 열차 탑승시간의 지루함조차 까맣게 잊고 부산에 닿은 적도 있었다.

그 후 몇 년이 흘러서 서울 인사동의 유명한 '청기와 액자'집에서 주문 완성된 액자를 찾기 위해 계산을 하고자 카운터에 서 있는데 지나가던 원 선생이 얼핏 나를 발견하고 "어이 미스터 신" 하며 잠깐 가게 안으로 들어왔다. 수년 만에 예정에 없이 갑자기 만난 터라 대화의 준비가 안 된 상태에서 하나 마나 한 일상사만 엉거주춤 몇 마디 주고받다가 나의 다음 스케줄이 있음을 짐작한 원 선생이 서둘러 손을 흔들며 인파 속으로 후딱 섞여 들어가 버렸다. 그것이 내가 마지막으로 본 원 선생의 모습이었다.

갑자기 단상 하나가 문득 스쳐 간다.

어느 날 인사동을 걷다가 낯선 화랑엘 잠시 들른 적이 있었다. 마침 몇몇 작가의 작품을 모아서 꾸민 전시회에 놀랍게도 까다로운 원 선생의 작품 석 점도 출품되어 있었다. 그 중에 한 점이 나의 시선을 꼼짝 못 하게 붙잡아 매었다. 절벽 위에 판잣집이 몇 채 있고 절벽엔 이른 봄의 개나리 넝쿨이 늘어져 있는 그림이었다. 흔히 볼 수 있는 달동네 풍경이었건만 절벽 밑에서 위로 쳐다보는 구도는 절벽 위의 가난한 동네가 하늘과 구름과 함께 한 덩어리로 어우러져서 마치 천상의 마을을 보는 듯했다. 밑으로 늘어진 개나리꽃들은 검은색 연필로 표현했건만 하늘에서 축복의 금가루가 흩날리며 낙하하는 것 같은 환상을 안겨 주었다.

그림 값을 물어 보았다. 역시 거액이었다. (다른 작가의 유화보다 더 높은 가격이었다.) 이 그림의 예술성을 나처럼 인식하고 그만한 돈을 지불할 만한 고객을 그 당시 나는 확보하고 있지 못했다. 내가 소장할 수밖에 없는 작품인데 주머니 사정이 따라가지 못했다. 그런데도 갖고 싶어 내가 소장하고 있는 몇 점의 유화를 손절매로 팔아서라도 사고 싶었지만 그 당시는 미술시장이 현금화가 재빨리 되는 시절은 아니었다. 결국 포기할 수밖에 없었고, 팸플릿에 실린 그 그림을 오려서 오랫동안 창틀에 압핀으로 꽂아서 감상했다. 그러나 여러 번의 이사 끝에 결국 인쇄 그림마저 잃어버렸지만 이 글을 쓰고 있는 지금도 그 그림이 눈앞에서 아른거린다.

원 선생의 연필화는 극세필화(極細筆畵)다. 처음 그림을 대하는 사람은 '과연 사람이 그린 것인가' 하는 의아심과 함께 그리는 과정이 가물가물해 보일 정도다. 그러나 무정한 세월이 흐른 지금 원 선생보다 훨씬 더 세밀한 하이퍼리얼리즘(hyperrealism)의 젊은 화가들이 세계 도처에 너무나 많다. 그렇다면 원 선생의 연필화는 원 선생 시대에 한해서만 자리매김이 제한되고 마는 소아적 예술인가. 우리가 예술의 가치를 판가름할 때 일차적으로 그 시대에 국한해서 평가를 내리는 것이 보편적이다. 그러나 그런 예술은 진정한 의미에서 깊이있는 예술품으로 보기는 어렵다. 훌륭한 예술은 시대를 뛰어넘어야 한다. 음악에 있어서 베토벤이나 모차르트의 음악이 현금 아이티IT 시대에도 진부하게 느껴지지 않고 여전히 사람들의 영혼을 뒤흔들고 있는 것이 그 좋은 예다.

그렇다면 원 선생 예술의 현 주소는 과연 어디쯤에서 머물고 있을까. 자유분방하고 얽매이기 싫어하던 원 선생의 기질로 봤을 때, 어느 유파에도 귀속되는 것을 작가는 원치 않았을 것이다. 선생의 예술성이 시간이 갈수록 더욱 사무치는 것은 기술 쪽으로만 치우치지 않고 영혼성을 지향했기 때문이 아닐까.

그의 그림 속엔 당시의 빈곤했던 사회상과, 그럼에도 순수했던 세정(世情)의 인심, 그리고 인간 원석연의 꿈과 사랑과 불굴의 정신과 좌절까지도 고스란히 화면에 머물고 있다. 그의 연필화는 한 인간으로서의 근엄함이 내공으로 다져진 정신성과 근육질 체력에 굳건히 떠받혀서 고뇌의 삶을 이어 간 한 고독한 예술가 원석연을 말없이 대변해 주고 있다.

수도사적 장인정신으로 도달한 초극(超克)의 정신세계

이석우(李石佑) 겸재정선기념관장, 경희대 명예교수

2011.

프랑스의 신 고전주의자 앵그르(J. A. D. Ingres)는 "데생은 성실한 예술이다. 데생은 색채 이외의 모든 것을 포함하고 있다"고 말한 것으로 기억된다. 그러나 원석연의 연필 드로잉은 그가 말한 것 외에 색채까지, 그리고 음악, 거기를 넘어선 정신세계까지를 만나게 한다.

원석연, 그는 연필화에 대한 개념을 새롭게 바꾸어 놓았다. 연필화는 대체로 그림을 익히는 수련과정으로 강조되거나, 본격적인 작품 준비를 위한 예비그림, 작가의 머리를 스쳐 지나가는 영감을 속필로 기록해 놓은 정도의 장르로 생각되어 온 게 사실이다.

그런 풍토 속에서 원석연은 평생 유채나 수채 같은 물감을 쓰지 않으면서 오직 연필화만 그렸고, 그것으로 삼십여 회에 걸친 전시를 열고 팔십이 세의 예술인생을 마감한 특이한 존재이다. 오늘날에는 드로잉 그것만으로도 완성된 작품으로 인정하고 높이 평가하는 시대적 분위기가 되었지만, 원석연이 활동하던 시절에는 그같은 트렌드는 찾아보기 어려웠던 게 사실이다. 그런 여건 아래서 연필화로 자기의 세계를 일구고 거센 세태의 변화와 유혹 속에서 이를 일관되게 지켜 나갈 수 있었던 용기와 저항정신은 가히 수도사적이라 하겠다.

우리는 벅찬 변화의 시대에 살고 있다. 심지어 변하지 않으면 살아남을 수 없다고 할 정도로 변화의 요구는 거세다. 하지만 변화는 역설적으로 변화하지 않은 것을 동반하고 있다는 사실을 망각하고 있는 것 같다. 이 현기증 나는 급류 속에서 원석연의 연필화는 어떤 영원성, 평화, 정적, 침묵 같은 것을 일깨워 준다. 다시 말해 그의 정갈하고 정미(精微), 정치(情緻)한 그림에서 마치 텅 빈 공간 안에 침묵처럼 흐르는 어떤 자유의 정신성을 느낀다고 하면 지나친 것일까.

이러한 우리의 소통감정은 그의 극대화된 고독한 삶의 반향일 터이다. 그의 그림의 하얀 공간과 회색빛 연필 조형 속에는 언어로 표현할 수 없는 고독과 적막이 짙게 묻어 흐르고 있다. 고독은 자신을 해방시키기도 하지만, 그것을 견뎌내는 일이란 참으로 어렵고 힘겹다. 원석연은 왠지 내게 고독의 정점에서 자기와 대결했을 것 같은 스티브 잡스(Steve Jobs)의 '스테이 헝그리, 스테이 풀리시(Stay hungry, stay foolish)'란 말을 떠올리게 한다. 무엇인가 하고 싶은 배고픔의 허기와 갈망에 시달려야 하고, 그러려면 바보가 되라는 말이 아닐까. 연필 한 자루로 예술과 인생에 대결해야 했던 원석연의 삶이 바로 그런 것 아니었을까. 한 마디로 자기를 빼앗아 가는 것들을 거부하고 어리석은 창조자의 고독의 길을 선택해야 하는 고행의 과정 말이다.

부드러운 듯하면서도 강하게 식칼과 철근망을 그리고, 표표히 하늘을 향해 서 있는 아카시아, 외로운 강아지와 개미 등을 소재로 택한 것은 그의 조용한 내면의 저항이자 절규라고 해도 좋을 것 같다.

원석연 작품을 처음 만난 것은 인사동 어느 화랑에서였던 것으로 기억된다. 팔십년대에 접어들면서 대학가는 변혁을 외치는, 껍데기는 물러가라는 학생들의 시위로 최루탄 내음이 짙게 풍겼고, 미술계에서는 미술 속에 삶의 소통을 도입하려는 미술운동이 태동하고 있을 무렵이었다. 화랑 안에 걸린 그의 정갈한 작품은 바다 위에 홀로 있어 자기만의 세계를 누리고 싶어 하는 고적한 섬과 같은 느낌을 전하고 있었다.

그 뒤 몇 년 후 그가 대학로에서 전시하고 있을 때 화랑에 전시된 그의 그림을 보고 난 후 지금의 샘터 사옥 근처 어느 찻집에 들렀는데, 그가 거기 앉아 있었다. 그의 작품이 감명적이라는 말을 건네자 말은 없었지만 작품 구입에 대한 적극적 기대를 거는 듯한 느낌이었다. 그만큼 그는 솔직하고 직선적이며, 자기 작품에 대한 자신감에 차 있었다고나 할까.

이 글을 준비하면서 나는 부산 공간화랑 신옥진 대표의 글「연필화가 원석연 선생과의 옛 편린들」을 재미있게 읽었다. 글은 아주 겸허하게 아쉬운 마음을 달래며 쓰고 있었으나, 인간 원석연과 그의 성격을 가장 잘 드러낸 간접화법의 글, 적어도 내게는 그의 풍모를 다시 되살려 주기에 충분한, 진솔한 증언이었다.

원석연을 신옥진이 만난 것은 추측건대 1970년대 말 또는 1980년대 초가 아니었나 싶다. 그가 느끼는 원석연은 당시 근육질형으로 건강미가 넘치고, 위압감까지 주는 사람이었다. 전혀 예측 못한 시간에 화랑에 불쑥 나타났다가 어디론가 사라지곤 했다. 한번은 그를 찾아 부산 화가들이 잘 가는 통술집을 뒤졌으나 찾을 수 없었다. 남들과 잘 어울리지 않는 성격의 소유자라 당연히 없었던 것이다. 다른 화가들도 괴팍한(?) 원 선생과 어울리는 것을 그다지 달가워하지 않는 눈치들이었다. 그에게 원석연은 외로움을 안으로만 다지며 물과 풀 한 포기 없는 사막을 방황하는 지친 늑대처럼 느껴졌다고 한다.

신옥진 대표는 그 시절의 화랑 경영의 어려움과 그가 좋아하면서도 그의 작품을 구입할 처지가 아니었던 여건을 회한스럽게 얘기하고 있다. 그의 연필화 가격이 당시의 현실에는 너무 높았던 것도 한 이유였던 것 같다.

그가 원석연의 화실이자 집을 방문했다가 받은 인상은 사뭇 다르다. 정성스럽게 깎아 통에 꽂힌 그들 연필에 묻어 있는 듯한 간절한 기도. 붓들과 린시드 기름 냄새 가득한 일상의 아틀리에와 달리 적요에 쌓인 정지된 시간을 느끼게 했다는 것이다.

다시 놀란 것은 차를 끓여 오는 부인이 대단한 미인이었고, 더 놀란 것은 한없이 서글퍼 보이는 살림살이임에도 맑은 표정으로 내조를 하고 있다는 자체가 그를 슬프게까지 했다고 한다.

원석연은 황해도 신천 출신으로 서예에 일가견이 있는 아버지 슬하에 팔남매 중의 막내로 1922년에 태어났다. 형이 공부하고 있던 일본에 건너가 가와바타 화학교에서 수학하였고, 해방 후 1946년 미공보원에 근무한 것이 세상 직장을 가진 것으로는 모두인 것으로 전한다. 미공보원에서 몇 년을 근무했는지 확인되지 않는데, 기록으로는 1945년에 이미 서울 미공보원에서 첫 전시를 한 후, 1947

년 전시, 1949년 대구 미공보원에서 전시를 열고 있으니, 그때까지 미공보원과 연을 맺고 있었던지, 아니면 그의 성격상 이미 공보원을 그만둔 뒤였는지 아직 확인이 안 된다. 다만 그 이후에도 삼십사 회의 전시를 열었으니, 앞서의 것과 합하면 삼십칠 회가 되고, 이 모든 전시가 연필화 작업으로만 이루어졌으니 그의 집념과 작가적 고집에 새삼 놀라지 않을 수 없다.

되돌아보면, 그와 같은 세대에 식민지 시절 그 정도 학력의 미술학교를 거친 이들 중에 대학에서 교수로, 아니면 선구적 작가로, 명예와 부의 여유를 함께 누리는 작가들도 적지 않았다. 미술세계를 모색하는 단체들도 많았지만 원석연은 일정 부분 거리를 두었고 공모전에도 응모한 적이 없다 한다. 해방공간, 대한민국 수립, 그 참담했던 육이오 전쟁, 미술 사조의 흐름만 해도 앵포르멜(informel), 추상표현주의, 미니멀리즘, 개념미술 등의 서구미술 경향들이 소용돌이치듯 미술계에 도입되고 있었다. 내가 우리 근현대사의 거친 파도의 흐름을 몇 마디 거론하고 있는 것은, 그 격랑의 시대에 그는 어떤 예술적 삶과 고뇌 속에 있었을까 하는 데 대한 나의 안타까움 때문이다.

거친 들녘에 홀로 서 있는 원석연, 극도의 고독과 가난 속에서도 연필 한 자루를 들고 현란한 미술사조의 격랑에 저항하면서 살았던 그를 떠올리면 가슴이 저려 오는 느낌을 떨쳐 버리기 어렵다.

1970년대 그를 안타까워하던 어떤 화랑에서는 유화 등을 권유하기도 했으나, 결코 이에 응하지 않았고, 연필화 작품의 값이 당시로서는 높은 것이어서 컬렉터들에게 부담스러운 측면이 있었던 것도 사실인 듯하다. 그림이 투자가치로 여겨지기 일쑤였던 그 시절, 이런 고집을 버텨 나가기란 쉽지 않았으리라.

여전히 떨쳐 버리기 어려운 의문은, 원석연은 어찌하여 일생을 연필화에 집착하였을까 하는 것이다. 우선 그는 연필화가 자기에게 맞고 즐거우며, 거기에 몰입할 수 있어서 거기에서 최대의 기량을 발휘할 수 있다고 생각했으리라. 오십년대의 가난에다 제대로 된 물감 구하기가 어려웠던 시절, 오히려 연필에서 모든 색을 포함한 작가적 영감의 표현이 가능하다고 생각했을 것 같다. 비좁은 주거 여건, 전쟁과 가난 속에서 이곳저곳에 이동하며 살아야 했던 그에게 여타 작업보다 이동성에서도 부담을 덜 주었을지 모르겠다. 그는 마지막 생을 마칠 때 이십여 평의 아파트에 살며 작업실, 부엌, 거실로 썼다.

그것이 모든 이유였을 것 같지 않다. 오히려 연필화 안에서 미술의 또 다른 광명의 세계, 희열과 열반, 새 경지, 어쩌면 깨달음과 득도의 경지에 이르지 않았을까. 거기에서 자신의 세계를 발견, 그곳에서 승부를 걸려는 예술정신의 근성이 그 많은 주변의 변화에도 불구하고 온 생애를 바쳐 이 길을 갔던 가장 큰 원인이 아니었을까 상정해 본다. 엄숙한 자기대결 정신, 이는 끝내 자기를 버리지 않고는 도달할 수 없는 경지이다. 연필 하나에 매달려 창파 같은 인생을 헤치며 살아온 그것만으로도 그는 위대한 정신의 구현자이다.

연필그림의 그윽한 묘미, 거기에 빠져들면 그곳에서 우주를 만났으리라. 검은색의 연필로 모든 만상을 그리려는 것은 마치 수묵화의 정신과 통하며, 그의 연

필그림에서 나름의 경지를 이루어내려고 한 것도 사실이다. 어쩌면 연필화로 새로운 장르를 만들어내는 것이 그의 소명이라 생각했을지도 모른다.

오늘의 세태 속에서 알아주지 않는다고 화내지 않고 살아가는 일이 참으로 어렵고, 그러기에 그런 사람은 가히 군자(君子)라고 부르고 있는 것 같다. 우리는 자기 드러냄, 자기 분산, 어쩌면 자기 빼앗김과 상실의 시대에 살고 있다. 지금 우리는 자기를 지킬 만큼, 내면의 세계로 들어갈 수 있는 환경에 살고 있지 않음이 분명하다. 엠피스리MP3를 귀에 꽂고, 디브이디 플레이어를 보고, 휴대폰 문자 찍고, 스마트폰 게임을 하며 한시도 우리를 놓아 두지 않는 상황에서 어떻게 자기를 지키고 내면으로 들어갈 시간이 있단 말인가. 이 분산의 시대를 사는 삶의 요체는 절제하고, 유혹에 흐트러지는 자신을 가누고, 가난을 사는 방법을 배우는 일이다. "내 삶은 절제다. 작가는 절제할 뿐이다. 나는 연필이면 족하다"는 말 속에 그의 예술 인생의 모든 답이 있는 듯하다. 어떻게 보면 그 자신이 연필화에 갇혔다고 할까, 스스로 갇히기를 원했다고 할까.

그의 그림은 우선 정갈하고 군더더기가 없어, 보는 이로 하여금 어떤 순백의 카타르시스 같은 것을 느끼게 한다. 단순한 드로잉이 아닌 혼의 공유라고 해도 좋다. 구상이지만 형태를 넘어선 추상 같은 것을 느끼게 하는 것은, 그것을 그리는 자의 맑은 정신과 집중, 집약적인 장인적 마음 모음, 넓은 공간감에서 오는 것 같다. 그리고 그의 혼이 담긴 그림은 사랑과 영혼을 느끼게 하는 감미로움이 흐른다. 그것을 보고 있노라면 생명으로 다시 살아나, 오음(五音)과 오색(五色)이 피어난다. 그가 그리는 대상에 대한 절실한 애정이 있음이 분명하고, 여백의 미는 선비정신을 또한 느끼게 한다. 그림은 단순한 대상의 재현이 아니라 끝내는 무아의 경지에서 그렸을 터이고, 그러기에 영혼을 만나게도 한다.

그림을 보고 있노라면 탄소 덩어리인 연필이 한 가지 색이 아니요, 무지갯빛 찬연한 색이 유동한다. 그림 소재는 굴비, 북어, 양미리인가 하면, 주방도구, 칼, 철망, 도끼, 엿가위, 호미 들이다. 마늘, 조개, 짚신, 까치, 그림자, 새 둥지, 벌집을 그리고, 풍경으로는 청계천의 판잣집, 아카시아, 초가집, 고목 등이 있는가 하면, 유럽을 여행하며 그린 센 강, 톨레도, 인물화 등이 포함되어 있다.

그가 아주 즐겨 그린 '굴비'는 어쩌면 가장 그다운 소재이자 그림이 아닌가 싶다. 짚풀에 엮여 매달려 있는 굴비, 모든 물기를 버리고 허세를 버리고 말라 간 굴비, 그리운 바다를 떠나 죽음에 이르러 있으나 품위를 지키며 깨끗하고 정갈하다. 바다와 생명을 잃은 자의 모습—죽어서도 살아 있는 듯한 일체의 허식을 버린 존엄한 죽음. 고려시대 영광으로 유배되었던 이자겸(李資謙)이 법성포의 말린 조기를 맛보니 너무 맛이 있어 임금에게 진상품으로 올렸다고 한다. 그러나 자신의 뜻만큼은 굽히지 않겠다는 의미를 담아 굴비(屈非)라고 이름 붙였다는 얘기가 전해 온다. 어쩌면 맑은 정신과 무심의 지조를 꺾지 않고 지키는 선비정신을 닮았다고나 할까.

개미 또한 부지런하지만, 타인을 방해하지 않고, 지극히 협력적인 동물이다. 자기 일은 자기가 하는 작은 동물 말이다. 마치 개미가 작가 자신의 삶을 닮았다

고 생각했는지도 모르겠다. 열심히 집중적으로 일하고, 아무런 욕심 없이, 세상의 명예, 부를 털어버린 채 자기 일에 열중하는 장인의 정신처럼, 생명은 개별이나 함께 가는 삶의 태도를 반영한다.

한 마리의 외로운 개미도 그리지만, 여러 마리 개미, 때로는 수백의 개미떼를 그리기도 했다. 〈1950년〉(1956)이라는 제목의 개미 그림은 수백의 개미떼들이 모이고 흩어지고, 얽히고, 움직이는 것이 마치 살벌한 전쟁터, 아우성과 미움, 살기 등등 생존을 위한 물고 뜯김을 연상시키는데, 마치 1950년 한국전쟁의 사회상을 한껏 반영하고 있는 듯하다.

그가 그린 마늘 또한 잘 말린, 건조된 투명한 마늘이거나 묶음이다. 무심코 지나칠 수 있었던 마늘을 저토록 아름답게 그릴 수 있다는 것이 새롭다. 우리 삶의 가장 가까운 곳에 있어, 우리 조상이 만들어 놓은 음식들, 김치, 깍두기, 마늘장아찌 등 소위 발효 음식의 핵이 되는 마늘이다. 영국에 머무를 때 우리뿐 아니라 그들의 음식에 마늘을 많이 사용하고 있다는 데 놀랐다. 그러나 그가 그리는 마늘은 마늘을 재현한다기보다는 정신을 재현하고 있는 것으로 보인다. 자라던 밭을 떠나 마른 몸으로 부엌 어딘가에 걸려 있지만, 거기에서 새로운 생명으로 기다리고 있었다. 그것은 죽음이라기보다는 '기다림'의 재생이었다.

〈벌집〉의 경우도 그 반복과 집중이 조화롭게 리드미컬한 음악까지 느끼게 한다. 마치 피아노 건반처럼 말이다. 짙고 얇음의 연필 농도가 바람의 흐름처럼, 피조물의 범접하기 어려운 질서와 존재감, 자연의 신비를 보게 한다. 꽁치, 북어, 도마 위의 생선, 크고 그리운 바다를 떠나 어느 날 세상에 잡혀 와 마른 몸으로 만나는 그들은 초라하지 않고 어떻게 보면 당당하다.

연약해 보이나 기대며 사는 병아리들, 거기 그렇게 자연의 질서처럼 걸려 있는 거미, 그것은 우주의 한 점이자 한 부분인데, 그것을 호기심 가득한 눈으로 쳐다보는 병아리, 작가가 포착한 순간이 사색적이다.

엿장수 가위, 짚신, 시골집 풍경, 강아지, 호미, 철망, 가난했던 시절의 청계천, 이 모두가 그의 애정 어린 눈길로 가득하고 그만큼 정겹다. 아카시아, 새 둥지, 무한 공간의 하늘 아래 허공에 걸린 예리한 나뭇가지를 대비시켜 끝없는 아름다움을 연출케 한다. 아무리 핍진한 사실화라 하더라도 이 그림을 보면 본질적으로 모든 그림은 추상이란 말을 연상케 한다.

무엇을 그리느냐 하는 것은 그리는 자의 선택이다. 그가 세상을 떠나기 전에 그린 〈철조망〉은 극도의 고독을, 탈출할 수도 버릴 수도 없는 자신의 모습을 그린 것 같다. 더구나 지나쳐 버릴 그림자, 철근망의 그림자, 철조망이 벽에 조명되어 만든 그림자는 왜 그의 눈길을 잡았을까. 어쩌면 인생의 헛됨과 허무 존재의 찰나성과 소멸과 존재를 우리 눈에다 보여 주고 있는 것이 아닌가. 2003년에 세상을 떠난 그가 2001년에 그린 그림자 그림이 눈에 띈다.

모든 작가, 고흐(V. W. van Gogh)도, 미켈란젤로(B. Michelangelo)도, 아마 렘브란트(H. van R. Rembrandt)조차도 작품을 작업하면서 자신만이 느끼는 한계가 있었을 터이다. 그런 점에서 원석연도 그런 절박감을 느꼈으리라고 본다. 때

론 연필화를 떠나 유채, 수채, 아크릴 등 화려한 색을 쓰고 싶을 때도 있었을 것이고, 격정의 순간에는 앵포르멜처럼, 액션 페인팅처럼 뿌리듯이 그리고 싶을 때도 있었을 것이며, 자신의 예술작업에 대해 회의하는 때도 적잖이 있었으리라. 사람의 정신은 유동적이어서 자유의 무한한 공간을 날고 있었을 터인데, 예술가인 그에게 그런 순간들이 없다고 할 수 없을 것이다. 그러나 그것을 이겨내고 일생을 연필화에 전념할 수 있었던 그의 고집과 집념(?)과 절제의 정신이 놀랍고, 감히 위대하다고까지 말하고 싶다. 그래서 그는 자신의 독자적인 영역으로 연필화의 독자적 장르를 개척하고 이루었다고 말하고 싶다.

그의 그림이 대상을 재현하고 있는 듯하면서도 깊고 넓은 정신성을 보여 준 것은 그의 그림에 영혼을 담고 있기 때문이다. 이 점이 단순한 연필화라고만 할 수 없는 그의 예술의 몫이다. 그가 굳이 연필화인데도 유채 그림 값에 못지않은 그림 값을 받고 싶어 했던 것은 단순히 돈의 문제가 아니고, 그것들과 동등하다는 그 자신의 높은 자긍과 자부심에서 나온 것이라 하겠다.

나는 내 글의 마무리를 신옥진 대표의 말로 대신하고자 한다.

"그의 그림 속엔 당시의 빈곤했던 사회상과, 그럼에도 순수했던 세정(世情)의 인심, 그리고 인간 원석연의 꿈과 사랑과 불굴의 정신과 좌절까지도 고스란히 화면에 머물고 있다. 그의 연필화는 한 인간으로서의 근엄함이 내공으로 다져진 정신성과 (…) 고뇌의 삶을 이어 간 한 고독한 예술가 원석연을 말없이 대변해 주고 있다."

노트. 1970년대 말.

메모. 1980년대.

메모. 1977.

구상 스케치. 1970년대.

작가 노트

단상들

자연을 탐구한다는 것은 자기를 자연에 비유하는 것이다.
위대한 작가란 아름다운 씨앗을 뿌리고 아름다움의 열매를 거두어, 여러 사람에게 기쁨을 나누어 주는 것이다.

예술의 극치(極致)란 노력하는 자만 이룰 수 있는 법이다.
예술의 극치는 고독과 승리의 산물이다.
예술의 극치는 원(圓)이다.

작품은 글을 읽듯이 해야 한다. 읽을 줄 알 때 참다운 작가라 하리라.

예술이란, 행하지 아니한 자는 훌륭한 열매를 거둘 수 없고 슬픔만이 있는 것이리라.

참다운 작가란 말이 없다.
예술은 재주가 아니다.

자연의 모든 만물이 다 소재가 되는 것이고 자연은 버릴 것이 하나도 없다.

위대한 작가란 고독하다.
위대한 작가란 자연에서의 가르침을 감수할 줄 알아야 한다.
위대한 작가란 자기를 속이지 아니함이라.

천재는 천재를 안다.

자연을 원(圓)으로, 각(角)으로 탐구한다는 것은 자기를 탐구한다는 뜻.

모든 것을 충실히 추구하며 노력하는 자만이 투쟁에서 승리의 산물의 나온다.
끝없이 자기 일에 전진하는 자, 승리의 산물이 있을 수 있다.

예술은 무언(無言)의 행동이며, 타협을 해서는 안 된다.
작가란 물질에 동요되어서는 안 된다.

이상 1977. 4.

작가는 자연에 무한한 감사를 드려야 하며 시간에 얽매여서는 안 된다.

작가란 진실함만이 생명이다.

작가는 대자연과 대화를 한다. 그것은 작가 자신만이 알고 간직할 수 있는 것이다.

작가에게는 시기(猜忌)의 화살이 따르기 마련이다.

작가는 아름다운 씨앗을 뿌리며 아름다운 세계를 창조하며, 잠자는 자를 깨워 양식을 주어 자라게 하고, 지상천국을 창조하는 일을 떠맡아 하지 않느냐?

작가가 창작할 때에는 높고 높은 차원에서 창작하기 때문에 일반인으로서는 이해하기 어려우며, 다만 작가를 알 수 있는 것이라면 오직 작가 자신과 창조주뿐이리라.

위대한 작가란 자기 일에 몰두하며, 대자연을 향하여 투쟁하며, 승리를 위하여, 참다운 진리를 위하여 항상 전진할 뿐이다.

참다운 작가란, 후퇴란 있을 수 없다.

예술은 생명이고 영원하기에 자기표현일 것이며 진리이고 자기의 종교이다. 거기에는 거짓이 있을 수 없다.

나의 창작작품은 나의 분신이다.

작가는 고달픔을 넘어서야 한다.

회화, 그것이 바로 생명이다.

이상 1970년대 말.

목적지. 나 자신을, 선(線) 하나하나가 모이고 모여 흰 백지에 기초를 튼튼히 닦고 기둥을 세워 집을 세우듯이 묵묵히 실천하며 (…) 나 스스로를 희생하며 싸워 이루어낼 때의 기쁨이란 나 스스로만이 알 수 있듯이, 참신한 마음과 올바른 길을 택하고 출발할 때 무한한 힘과 지혜와 사랑이 싹트듯이, 대자연을 벗

삼아 내가 하고자 하는 작품을 추구하며 (…) 진실한 작품을 남기어 놓고 모든 이웃에 광명과 희망을 줄 수 있는 작가라야 함은 물론, 묵묵히 목적지까지 가야 한다. 1977. 8. 5.

후원회를 만들어 나를 도와주겠다고 했다. 고마웠다. 그러나 그 후원회란 물질이 뒤따르기 마련이며 그 이상의 것을 요구하는 것이다. 나는 그 물질의 후원, 즉 도와주는 것은 원치 않으며, 참된 마음에서 오는 따뜻하고 사랑스러운, 같이 고락과 희망의 길을 인도해 주는 것은 고마움으로 기쁘게 받아들일 수 있으며, (…) 물질에 사로잡혀 타협이란 것이 추호도 있으면, 그 작가는 이 세상에서 가장 불행한 자라는 것을 나 혼자만이 생각하였다. 후원이란 서로 돕고, 마음이면 그것으로 족하다. 오늘날까지 나는 내가 하고자 할 때 나의 힘으로 해 왔고, 도움을 받지도 청하지도 아니하였다. 그러기에 내가 하고자 하는 일에는 누구를 막론하고 막지 못하며, 막지도 아니하였다. 비록 한 폭의 종이에 연필로, 비록 싼 재료로 했다 하자. 유화나 수채라 하더라도 어마어마한 값비싼 재료는 아닐진대, 하물며 물질적 후원을 했다고 해서 고마움을 느낄 수 있는 나는 아니다. 물질이란 더러운 것이다. 물질로 후원이 있다고 치자. 그것은 그 이상의 것을 요구하는 것이 당연하다. 그렇게도 굴욕적인 나는 아니다. 오늘날까지 싸우고 또 싸워 승리의 사랑을 나눌 수 있는 평화의 전당을 희구하며, (…) 여러 사람에게 나의 그림이 사랑의 양식이 된다면 나는 족하다. 아, 주(主)도 나의 힘이 되어 훌륭한 창작과 그림의 양식으로 이웃 모든 사람에게 사랑과 평화의 전당을 지상에 주시길 진심으로 기도합니다. 투쟁, 투쟁, 또 투쟁, 무엇부터 해야 할는지 모르겠습니다. 후원회를 만들어 도와주려고 하는 친구의 갸륵한 마음은 고마우나 나는 거절한다. 싸우다 또 싸우다 이 몸이 정지할 때까지는 싸워 승리하리라. 물질에 유혹되지 말라. 1977. 8. 13.

화가란 자기가 창작하고, 그림으로 생애를 기록하는 것. 1970년대 말.

작가란, 아니 모든 인간이, 약속과 법 테두리에서 잘 지킨다 하여 그 인간이 훌륭하고 지도자나 지성인이 아니다. (…) 1970년대 말.

참다운 작가라면 자기의 참을 화폭에 담으며, 한국의 얼을 만방에 널리 알려야 하며, (…) 더 나아가서 넓고 높고 깊음을 알아야 하며, (…) 금전에 매혹되어서는 안 된다. 돈보다 정신이며 마음이다. (…) 남의 것을 흉내 내지 말고 자기 나름대로 작품에 충실하면 훌륭한 작품이 되며 (…) 1979. 2. 28.

나는 항상 내 마음으로 끝없이 우주를 여행함과 더불어 내 몸이 종잇조각같이 찢어지는 한이 있어도 내가 마음먹은 것을 연필 끝을 빌려 흰 백지에 조각하여, 영원이 조각하여, 후세에, 나의 조국의 후손에게 전하리라. 마음이란 타인과 물

물 교환하는 물건이 아니다. 유혹되어서도 아니 되며 물질의 노예가 되는 것은 금물이라. 예술이란 무언의 행동이며, 작가는 타협을 해서는 아니 되듯이 마음을 팔면 안 된다. 1979.

나는 작품 하는 것이 나를 달래는 일이며, 나의 즐거움이다. 그러므로 끝없이 묵묵히 작품만 하리라. 이것이 나의 참모습이기에. 1979. 4. 8.

대자연은 나의 스승이며 나를 참다운 길로 인도한다. 1979. 4. 8.

대자연은 말이 없다. 자연은 나의 벗이며 스승이다. 대자연의 일부나마 충실히 작품을 한다면 나의 일부를 발견하리라. 그리고 모든 유혹에 현혹되지 않으리라. 나의 인생의 일부이기 때문이다. 1979. 4. 10.

개미의 행진. 옛날 한국의 어린이에게는 장난감이 따로 없었다. 자연이 그대로 소꿉친구요 선생이었다. 뜰 안에서 또는 뒷동산에서 늘 혼자가 되면 나는 개미들을 찾아다녔다. 개미들은 언제나 분주하게 일만 하고 있었다. 누가 명령하는 것도 아닌데 질서정연하게 제 몸보다 몇 곱이나 큰 것들을 지고, 후퇴를 모르며 앞으로 앞으로 나갈 뿐이었다. 그 대열은 굳세고 똑똑하고 잽싸고, 부지런한 그런 개미들의 행진을 보면서 긴긴 여름의 지루함을 잊곤 했다. 유나화랑 개인전 도록에 실린 작가 노트. 1985. 3.

어느 젊은 무명 화가, 그는 세계적 거장이었다. 그의 작품을 감상하는 사람마다 나름대로 감동하며 기쁨에 넘쳐흘러 환호할 정도로. 작품도 말없이 그 작품을 보는 이에게 가슴 깊이 진리와 용기를 주었다. 그러나 그 무명 작가는 가난했다. 사심 없이 제작하는 그의 작품은 하나의 진리를 표현하며, 그는 현재도 묵묵히 구상하며 꿋꿋이 제작에 여념 없다. 그는 누구인가? 1980–1990년대.

나의 작품은 영원한 것이고 생명이다. 나의 노력한 대가는 영원히 남으리라. 1999. 6. 6.

연필의 선에는 음(音)이 있다. 저음, 고음이 있고, 슬픔도 있고 즐거움도 있다. 연필선에도 색(色)이 있고, 색이 있는 곳은 따사롭기도 하고 슬프기도 하고 기쁨도 있다. 고독도 있고. 연필선에는 무한한 색이 있으며 보는 이에게 감동을 준다. 연필화의 선은 리듬이 있고, 마무리가 있다. 그리고 생명이 존재한다. 시(詩)가 있고 철학이 있다. 선 하나하나에서 흐르는 리듬, 연필화의 선에는 우주를 뒤흔들 수 있는 힘과, 반대로 조용한 물같이 잔잔할 때도 있듯이, 선의 조화를 이룬다.

작품에는 드라마가 있고 감동이 있어야 한다.

작품은 말이 없다.

각자 보는 이에 따라….

내 생명 다하기까지 작품 하리라.

작가는 정년(停年)이 없다.

작가는 타협이 있을 수 없으며 자기 작품에 충실해야 한다.

이상 2003년경.

한가지로 일생을 걸어가면 깨달음이 있고 하는 일이 이뤄질 수 있다.

2003. 1. 15.

작품은 내가 서 있는 주위에 소재가 있다. 2003. 8. 12.

작품은 말이 없다. 각자 나름대로 작품을 접했을 때 무언가 감동적이었다면, 작품은 대화를 나눈 것이다. 꿈과 희망을 주는 작품. 작품은 살아 있음을 말해 준다.

인간이 불행한 것은 자기가 행복하다는 것을 모르기 때문이다.

차돌을 씹어 소화시킬 수 있는 인내와 집념이 있으면 성공한다.

생각하는 것도 작품 하는 것이다. (왔다 갔다 번거롭다.)

인생의 길이는 한 번 호흡하는 순간이다. 현재를 잡아라. (작품 구상에서)

진리는 말로 하는 것이 아니라 행동하는 것이다.

이상 2003년경.

아내에게 쓴 편지

사랑하는 당신에게,
가을 바람이 강하게 부니 낙엽이 우수수 떨어지는 소리 너무나도 내 가슴을 슬프게 하며, 고독한 마음 이루 표현할 수 없어. 꿈도 요사이는 공포에 연속적인 것을, 생각만 해도 불안과 고독과 의욕을 상실하는 마음뿐이오. 당신은 고이 잠들고, 깰까 해서 조용히 옆방에서 담배를 피우며 생각했어. 담이 걸려 아프다고 했고 요사이는 좀 나은 듯하니 걱정이오. 단 두 식구서 한 사람이 아프면 걱정이 돼요.

사랑하는 당신 성희, 쓸쓸할 때는 그림을 그리려 하나, 구상과 용기가 안 나요. 그러나 그림을 그리면 좀 쓸쓸한 마음도 잠시라도 잊어지기도 하오.
오늘은 수요일, 저녁에 교회 갈 날이군. 요사이는 당신이 잠을 잘 자는 편인 것 같아. 나이 들수록 건강해야 하는데, 그리고 내년에는 전시도 해야 하는데, 여러 가지로 복잡하고 사회가 시끄럽고…. 뜻을 이룰 수 있을지? 그러나 용기를 내서라도 해야겠지만 말이오.
어제 꿈은 공포에, 연속적으로 나를 공포로 몰아넣었어. 깨어 보니 꿈이었고, 당신은 옆자리에서 푹 잠이 들어 있었고.
아침에 미아리 다방에 갈까 말까 생각 중이오. 춥지 않은지….
힘을 가지고 살아야 하는데, 용기 말이오. 사랑하는 당신 성희. 그 젊은 시절에 용기는 어디로 가고 지금은 고독을 물리치고 그림 그리는 시간을 가져야 하는데, 차디찬 가을 바람이 불며 내 마음을 춥게 하며 서글프게 하며 허전하게 만들고 있는 차디찬 가을 바람. 인생은 잠시, 벌써 나이만 먹었으니 말이오. 내 희망은 항상 빛인 듯 밝고 행복함을 꿈을 꾸고 있지만, 항상 어두운 방 같기만 하오. 나이 탓일까. 당신한테 항상 따뜻히 못 해서 무척 미안하기만 하오. 사랑하는 당신 성희한테 말이오.

(아내의 답장)
나도 사랑해요.
쓸쓸한 당신의 마음을 위로해 드리지 못한 나의 부족함을 통감합니다. 나는 참 당신을 아끼고 소중해요. 두말할 것도 없는 우리 사이지만 정작 사랑한다는 말 한마디 안 하고 사는군요. 여보, 사랑해요.
가을은 쓸쓸한 계절인 데다가 지금의 우리의 위치가(나이가) 쓸쓸하고 비관적인 때인 것 같아요. 그래도 당신은 그림 그리는 사람, 예술가로 성공한 사람이니까, 누구보다 행복한 사람이에요. 우리 기쁜 마음을 가지고 살려고 노력하며 삽시다. 우리는 행복하다─.
아내가, 당신 편지 보고.

2000년대.

* 작가의 필체를 알아볼 수 없거나 일부 뜻을 파악하기 어려운 부분은 '(…)' 로 생략했다.

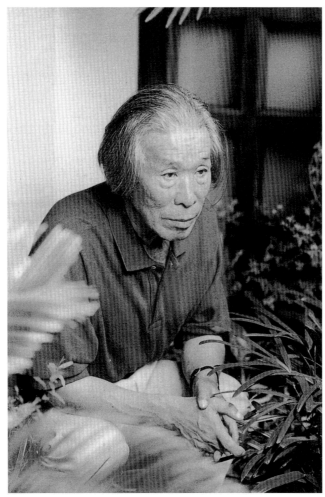

방학동 자택에서의 원석연. 2000.

사진과 함께 보는 작가 연보

1922 1세

8월 4일(음 6월 12일), 황해도 신천에서 부친 원종화,
모친 이춘식 사이에 삼남오녀 중 위로 형 둘과 누나
둘을 두고, 아래로 여동생을 둔 막내아들로 태어났다.
부친이 구한말부터 건어물 수출입 무역업에 종사하여,
어린 시절은 부유하게 보냈다. 원석연의 큰형은
1940년대에 일제에 의해 강제징용당하여
태평양전쟁에서 전사했고, 둘째 형 원신연은 일본에
유학하여 화학을 전공했다.

서울 미공보원 미술과 근무 시절. 1946.

1930 9세

레오나르도 다 빈치(Leonardo da Vinci)의 그림을 보고
충격에 빠졌고, 그 느낌을 살리기 위해 다 빈치의
그림을 모사했다.

1930년대 초

초등학교에 다니던 이 무렵부터 가세가 기울기
시작했다.

1936 15세

집안 형편이 어려워지자 둘째 형이 유학 가 있는
일본으로 떠나기로 결심하고 증명서를 위조하여
밀항하다시피 일본으로 건너갔다. 도쿄에 있던 둘째
형을 찾아가, 이후 그곳에서 중학교를 마치고, 이어서
가와바타 화학교(川端畵學校)에 들어가 그림을
배우기 시작했다. 당시 가와바타 화학교의
커리큘럼으로 '석고사생'과 '인체사생'이 있었는데,
원석연은 "속이 텅 비어 생명력이 없는 석고를 그릴
이유가 없어" 석고데생을 거부하기도 했다.

1943 22세

가와바타 화학교 졸업 후 귀국했다. 이후 해방 전까지
징용을 피하기 위해 황해도 구월산(九月山)에 숨어
살았다.

1945 24세

팔일오 광복을 고향인 황해도에서 맞이하고, 이후
부모님, 둘째 형, 누이 셋과 함께 월남했다. 원석연은
서울 충무로에서 행인들을 상대로 초상화를 그려
주면서 생계를 꾸려 나갔다.
서울 미공보원(USIS)에서 첫 개인전을 가졌다.

1946 25세

서양화가 김훈(金薰)과 함께 서울 미공보원 미술과에
근무하면서, 주로 미군들의 초상화를 그렸다.

1947 26세

서울 미공보원에서 개인전을 가졌다.
이 무렵 고암(顧菴) 이응노(李應魯)가 제자 양성을

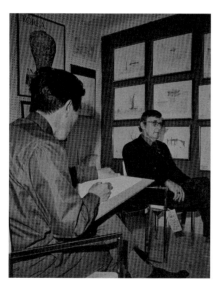

서울 미공보원 미술과 근무 시절 초상화를 그리는
원석연. 모델 뒤편으로 그의 작품들이 보인다.
1946.

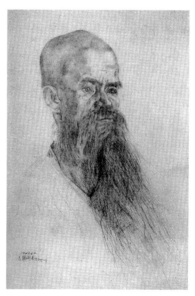

『픽토리얼 그래프(Pictorial Graphe)』(1950)에
수록된 원석연의 제1회 「국전」 입선작
〈얼굴〉(1949). 김달진미술연구소 제공.

석굴암 문수보살상을 점으로 묘사한 자신의 작품
〈보살〉 앞에서. 1950년대.

위해 남산 기슭에 개설한 사립미술교육기관인
고암화숙(顧菴畵塾)에서 박석호(朴錫浩)와 함께
강사로서 학생들을 가르쳤다. 원석연은 주로 데생을
가르쳤는데, 데생을 통해 사물이 지닌 고유한 향취와
개성을 전달해야 함을 강조했다.

1949 28세
4월 19일부터 22일까지 미국문화연구소에서 연필소묘
서른다섯 점으로 개인전을 가졌다.
8월 15일, 건국 이후 일 년간의 문화적 성과를
이야기하는 『경향신문』 좌담회에서 서양화가
배운성(裵雲成)은 "앞날이 기대되는 분으로
김세용(金世湧), 백영수(白榮洙) 두 분과 이름을

경주 석굴암에서. 왼쪽이 원석연. 1958. 12. 19.

기억치 못하여 죄송합니다만은 소묘전을 하신 원(元)
씨를 들고 싶습니다"라며, 이 무렵 기대되는 화가로
원석연을 거론했다.
11월 21일부터 12월 11일까지 경복궁미술관에서
열리는 제1회 「국전」에 〈얼굴〉과 〈조망(眺望)〉을
출품, 두 점 모두 입선했다. 공모전 출품은 평생 동안
이때가 유일하다.

1950 29세
한국전쟁 직전, 화가 배운성은 어느 글에서 원석연에
관해 "군의 모티프를 선택하는 솜씨와 선의 힘과
광음의 조화야말로 소묘가(素描家)로서 벌써
일가(一家)를 이루었다고 본다"며 찬탄했다.
6월 25일, 한국전쟁이 일어나자 미공보원을 따라
부산으로 피란갔다. 부산에서도 미군의 초상화를 그려
주며 생계를 꾸렸고, 이중섭(李仲燮) 같은 화가들과도
친분을 쌓아 나갔다. 이때부터 1950년대 내내 서울과
부산을 오가며 활동했다.

1955 34세
부산 미화랑에서 개인전을 가졌다. 미술평론가
오광수(吳光洙)는 이 전시를 보고 오랫동안 그 충격이
뇌리에서 지워지지 않았다고 회고했다.

1956 35세
8월 6일부터 13일까지 서울 미공보원 화랑에서
개인전을 가졌다. 석굴암(石窟庵)의
문수보살상(文殊菩薩像)을 점으로만 그려 정밀화
기법을 극한까지 밀고 나간 〈보살〉을 비롯하여,
〈투계(鬪鷄)〉〈출범(出帆)〉〈포푸라〉 등 모두
스물여섯 점을 전시했다. 화가 이봉상(李鳳商)은 이
전시를 보고 "하나의 터럭, 하나의 티끌조차 소홀히
하지 않고 전체의 생동"을 담고 있으며, "조그마한
평면인데 무한히 계속되는 생명력이 전개되는
느낌"을 준다면서, "리얼리즘에 입각한 환상의
세계"라고 평했다.

1959 38세
부산시 공보관에서 개인전을 가졌다.

서울 미8군 도서전시관에서 열린 개인전에서. 1960-1963년경.

1960 39세
서울 미8군 도서전시관에서 개인전을 가졌다.
9월 27일, 서울 중구 도동2가 105번지(남산 기슭)의
개인 화실을 개방하여 '원석연 회화연구소'를
개설하고 후진 양성을 시작했다. 이 무렵부터 서울에
정착했고, 광화문(光化門), 팔각정(八角亭),
향원정(香遠亭), 청계천변의 판잣집이나 마늘타래,
짚신, 굴비 등 전통적 향토적 소재들을 그리기
시작했다.

1961 40세
오산 한미상호문화교류협회 전시관에서 개인전을
가졌다.

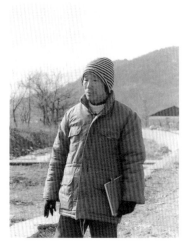

야외 스케치 중의 원석연. 1960년대.

해외 스케치 여행에서. 1960년대.

1962 41세

부산 초원화랑에서 개인전을 가졌다.

윤치호(尹致昊, 애국가 작사가)의 차남인
윤광선(尹光善)의 딸 윤성희(尹成姬)와 결혼,
수유리에 집을 마련하여 신혼생활을 시작했다. 이
무렵 이태원에 '원화랑'이라는 개인 화랑을 열어, 주로
외국인을 상대로 자신의 작품을 팔았고, 경제적으로
안정되기 시작했다.

1963 42세

서울 미8군 도서전시관에서 개인전을 가졌다.

이 무렵 주한미국대사였던 새뮤얼 버거(Samuel D.
Berger)의 도움을 많이 받았다. 버거 대사는 그를
동생처럼 아끼며 '원석연을 살리자'는 캠페인을
벌였고, 그의 도움으로 원석연은 미국으로 건너가
닉슨(R. M. Nixon) 부통령의 초상을 그려 미국 신문에
소개되기도 했다.

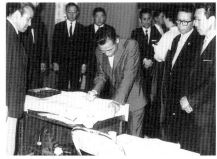
서울 신문회관 화랑에서 열린 개인전을 방문한 박정희
대통령 내외. 맨 오른쪽이 원석연. 1968.

1964 43세

서울 유솜 클럽(USOM club)과 원화랑에서 개인전을
가졌다.

1966 45세

2월, 열두 장의 작품을 낱장으로 담은 『원석연 연필화
작품집』을 출간했다.

10월 12일부터 17일까지 서울 중앙공보관에서 〈골목〉
〈마늘타래〉〈자화상〉〈유랑(流浪)〉 등 서른아홉
점으로 제12회 개인전을 가졌다.

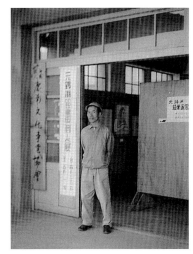
사단법인 경남문화사업협회에서 열린
개인전에서. 1960년대.

1967 46세

3월, 김형욱(金炯旭) 중앙정보부장이 당시 내한한
서독의 하인리히 뤼브케(Heinrich Lübke) 대통령에게
원석연의 그림이 새겨진 도자기를 선물했다.

1968 47세

5월 23일부터 28일까지 서울 신문회관 화랑에서
〈근면〉 등 서른네 점으로 개인전을 가졌다.

1969 48세

인천시 홍보관에서 개인전을 가졌다.

이 무렵 이태원에 있던 화실을 안국동(한국일보사

신세계 화랑에서 열린 개인전에서. 맨 오른쪽이 원석연. 1975.

건너편)으로 이사하여 원화랑을 재개관했다.

이 무렵 황해도 신천의 고향 선배인 서예가 어천(於泉)
최중길(崔重吉)과 교류하며 자신의 회화관을
뚜렷하게 구축해 갔다. 최중길은 원석연이
한국화단에서 보기 힘든 천재라며 그의 작품세계를
높이 평가했다.

1970 49세

미국 볼티모어 시티 스튜어드(Baltimore City Steward)
화랑, 인천 올림프스 호텔과 원화랑에서 개인전을
열었다.

1971 50세

4월 17일부터 22일까지 홍익대학교 앞 서교
피아노음악학원에서 제16회 개인전을 가졌다.
〈뉴욕에서〉〈발티모어 항〉〈엠파이어스테이트 빌딩〉
등 미국의 풍물을 그린 작품을 포함해서 정물화,
풍경화 등 서른 점을 선보였다.

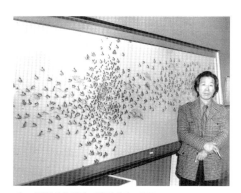
미도파화랑에서 열린 개인전에서. 1975.

스페인 스케치 여행에서. 1984.

1972 51세

7월 14일부터 24일까지 서울 조선호텔 화랑의 첫번째
초대전으로 도미(渡美) 기념 개인전을 가졌다.
〈팔각정〉〈불상〉〈가을 B〉 등 풍경을 주로 한 작품
마흔네 점을 선보였다.
가을, 미국 로체스터와 시러큐스 화랑에서 개인전을
가졌다.

1973 52세

미국 세인트루이스 화랑에서 개인전을 가졌다.

유럽 스케치 여행에서 아내 윤성희와 함께. 1986.

1975 54세

3월 25일부터 30일까지 서울 신세계 화랑에서 〈풍경〉
〈가을〉〈나무 있는 풍경〉 등 예순 점으로 제20회
개인전을 가졌다.
12월 4일부터 9일까지 서울 미도파 화랑에서 〈고목〉
〈거미줄〉〈가을〉 등 서른두 점으로 제21회 개인전을
가졌다.

1976 55세

서울 희(홈)화랑에서 개인전을 가졌다.
12월 7일부터 11일까지 서울 경복궁 앞
월광전시장(月光展示場)에서 〈개미 A〉〈고독한 녀석〉
〈가을〉 등 근작 마흔여섯 점으로 제22회 개인전을
가졌다.

그로리치 화랑에서 열린 개인전에서. 1989.

1977 56세

9월, 희화랑에서 소품 스케치전을 가졌다.

1978 57세

3월 14일부터 20일까지 희화랑에서 〈풍경〉〈길목〉 등
마흔여섯 점으로 제24회 개인전을 가졌다.
9월 25일부터 30일까지 한국화랑에서 〈굴비〉〈우이동〉
〈둥지〉 등 주로 풍경을 그린 스물여섯 점으로 제25회
개인전을 가졌다.

1980 59세

6월 20일부터 25일까지 부산 국제화랑에서 〈원두막〉
외 서른일곱 점으로 제26회 개인전을 가졌다.

유럽 스케치 여행에서. 1990.

1984 63세

스페인에서 풍물 스케치 여행을 하고 개인전을
가졌다.

1985 64세

신라 호텔에서 3월 29일부터 4월 5일까지
유나화랑(裕奈畵廊) 초대전을 가졌다. 〈둥지〉〈까치의
꿈〉〈초가삼간 집을 지어〉 등의 작품들이 전시되었다.

1986 65세

개인전을 열었고, 유럽으로 스케치 여행을 떠났다.

1988 66세

7월, 유나화랑의 초대로 개인전을 가졌다.

갤러리 현대에서 열린 개인전에서. 1991.
아내 윤성희, 사진가 김근원, 원석연.(왼쪽부터)

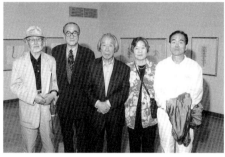

갤러리 아트사이드에서 열린 개인전에서. 2001.
이동재 대표, 원석연, 김흥수 화백.(위 사진 왼쪽부터)
조병현 화백, 이대원 화백, 원석연, 금동원 화백.
(아래 사진 왼쪽부터)

1989 68세

5월 22일부터 6월 5일까지 그로리치 화랑의 초대로
개인전을 갖고, 〈돈암동〉〈아산〉〈설경〉 등 사십여
점의 작품을 선보였다.

1990 69세

개인전을 열었고, 유럽으로 스케치 여행을 떠났다.

1991 70세

9월 5일부터 9월 19일까지 청담갤러리에서
초대개인전을 가졌다.
갤러리 현대에서 개인전을 가졌다.

2001 80세

10월 10일부터 23일까지 갤러리 아트사이드에서
개인전(팔순 회고전)을 가졌다.

2003 82세

11월 5일. 지병인 간암으로 별세했다.

2004

10월 13일부터 25일까지 갤러리 아트사이드에서
일 주기 추모전이 열렸다.

2008

11월 5일부터 16일까지 갤러리 아트사이드에서
오 주기 추모전이 열렸다.

2009

7월 2일부터 12일까지 부산 신세계 센텀시티에서, 7월
15일부터 27일까지 광주 신세계갤러리에서 「연필화가
원석연전」이 열렸다.
9월 4일부터 30일까지 청담동 샘터화랑에서 1953–
1961년 작품을 중심으로 「원석연 연필화전」이 열렸다.

2013

4월 8일. 아내 윤성희 여사가 별세했다.
6월 20일부터 7월 28일까지 갤러리 아트사이드에서 십
주기 추모전이 열리고, 열화당에서 작품집 『원석연』이
발간되었다.

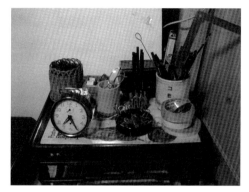

방학동 자택 작업실에 놓인 유품과 연필들. 2008.

수록 작품 목록

* 맨 앞의 숫자는 페이지 번호이며, 모든 작품은 종이에 연필로 제작됨.

元錫淵

WON SUK YUN
PENCIL DRAWINGS

초판1쇄 발행 2013년 6월 20일
발행인 李起雄 **발행처** 悅話堂
경기도 파주시 문발동 520-10 파주출판도시
전화 031-955-7000 팩스 031-955-7010
www.youlhwadang.co.kr yhdp@youlhwadang.co.kr
등록번호 제10-74호 **등록일자** 1971년 7월 2일
편집 이수정 조윤형 박미 **북디자인** 이수정
인쇄 제책 (주)상지사피앤비

* 값은 뒤표지에 있습니다.
ISBN 978-89-301-0446-3

Won Suk Yun Pencil Drawings © 2013 by Artside Gallery
Published by Youlhwadang Publishers. Printed in Korea.

이 도서의 국립중앙도서관 출판시도서목록(CIP)는
e-CIP 홈페이지(http://www.nl.go.kr/ecip)와
국가자료공동목록시스템(http://www.nl.go.kr/kolisnet)에서
이용하실 수 있습니다. (CIP제어번호: CIP2013007465)

* 이 책은 2013년 6월 20일부터 7월 28일까지
갤러리 아트사이드에서 열린 「원석연 십 주기 추모전」에
맞춰 발행되었습니다.